第二届上海当代学院版画展作品集

The Second Shanghai Contemporary Academic Printmarking

上海大学出版社

图书在版编目（CIP）数据

第二届上海当代学院版画展作品集/苏岩声主编.—上海：上海大学
出版社，2009.9
ISBN 978-7-81118-401-3

Ⅰ.第… Ⅱ.苏… Ⅲ.版画—作品集-中国-现代
Ⅳ.J227

中国版本图书馆CIP数据核字（2009）第153222号

责任编辑：傅玉芳
美术编辑：柯国富
技术编辑：章 斐 金 鑫

主　　编：苏岩声
执行编辑：田召毅　肖祖财
编　　辑：郑 增　李聪聪
文字整理：王烨飞
摄　　影：王 龙　田召毅
装帧设计：徐嘉尧　余培佳

第二届上海当代学院版画展作品集
The Second Shanghai Contemporary Academic Printmarking
苏岩声　主编

出版发行：上海大学出版社
社址：上海市上大路99号
邮编：200444
发行热线：021-66135110
http://www.shangdapress.com
出版人：姚铁军

印刷：上海市印刷七厂
经销：各地新华书店
开本：889×1194　1/12
印张：10
字数：200千
版次：2009年9月第1版
印次：2009年9月第1次印刷
书号：ISBN 978-7-81118-401-3/J·163
定价：100.00元

致辞

　　中国现代版画，最初是从学院里萌芽、生长、蓬勃起来的。一八艺社源于杭州艺专，广州现代版画会源于广州市立美术学校，在上海的艺术团体也莫不滥觞于上海美专、新华美专、上海艺专等学院。因此，学院版画实在是中国新兴版画运动的渊薮。鲁迅先生当年开创性地举办木刻讲习班，其学员也莫不以学院"艺术学徒"为主。后来行远及广，有了更多专业艺术团体和广大的爱好者，但终究也以艺术学院师生为主干。

　　这个传统，至今不变。现今活跃在版画界的，还是以各大专院校相关艺术专业科系师生为主。继第一届学院版画展后，这次各校再次集结，动员了更多师生，创作了更多作品，更可喜的是有了更高的质量。入选的作品还有不少也是入选几乎同时举办的上海美术大展的，相信有的还将参加全国的展览。

　　学院版画何以能够长盛不衰，此无它，桃李不言，下自成蹊尔。学院有其独特优势，有学科设置优势，有一批长期默默耕耘的良师。近年随着版画艺术的发展，国内设有版画专业或在艺术院校中增加版画教学的日见增多，反过来又促进了学院的版画发展。因而在今天，学院版画又是版画艺术的前沿；又因此，学院版画应当引领今日的版画潮流；又因而，我们与上海各大专院校合作举办的学院版画展应当——并且完全可能——走向全国、走向世界。

上海鲁迅纪念馆馆长　王锡荣

2009年9月

致辞

　　第二届上海当代学院版画展是上海高校系统内两年来版画艺术成果的集中展示。作品样式丰富，在探索主题、形式、材料运用等方面，有了新的进步，反映了当下美院版画教学、创作生动的一面。参展院校由首届的8所扩大到现今的11所，入选作品中半数以上为新人作品。

　　作为学院版展，目前尚未能引起更多社会人士的关注，这与版画的艺术特征不无关联。版画的版只是起点，希望她能够以此为出发点，不断向外延伸，成为一种开放的艺术形式。上海大学美术学院连续三年邀请日本版画家来沪讲学，目的是让版画技术从单一的版种到丰富的、综合的艺术，使师生创作出有学术品位、有当代都市人文精神以及版画家个人绘画语言的精品力作，孕育出有利于整个经济发展的文化产品和创新型人才。使都市学院版画成长为都市文化建设的生力军，在带动都市时尚、引领都市文化、弘扬都市精神、发展都市审美趋势、搭建多元文化交流平台等方面起着特有的作用。

　　上大美院借助上海都市文化的滋养，传承都市文脉与民间传统；依靠独特的风格与个性，发展城市潜力、增强文化吸引力；依靠与市场接轨的现代制度和深厚的传统文化底蕴，激发强烈的归属感。并与兄弟院校共同努力，积极打造出两年一度的都市学院版画品牌。

　　上海城市发展为学院版画队伍的建设与学术交流提供了更多的良机。第二届上海当代学院版画展筹备期间得到了上海鲁迅纪念馆与上海市美术家协会版画艺委会领导的重视，得到了上海师范大学美术学院、复旦大学上海视觉艺术学院、工艺美术学院领导的全力支持。

　　在此，祝贺第二届上海当代学院版画展胜利开幕。

<div style="text-align:right">

上海大学美术学院党委书记、执行院长　汪大伟

2009年9月

</div>

前言

　　两年前，当"首届上海当代学院版画作品展"经过多方努力，终于在鲁迅纪念馆顺利举办时，几乎所有组织者和参赛者都有一个共同的愿望，那就是希翼这一建立在上海各高校合作基础上的学院版画展，能够有更为丰富多彩的续篇。

　　两年后，"第二届上海当代学院版画作品展"如期举行。这届展览得到了上海更多美术学院的支持，参赛学生的数量有所增加，其作品的艺术表现力和艺术水准也有一定程度的提高。当然，由于这个活动设计的初衷主要是为上海艺术院校的学生提供展示版画作品、交流创作经验的平台，而学生的作品多少总会显出某种稚嫩或不成熟。然而，令人感到欣慰的是："上海当代学院版画作品展"将以两年一届的形式被固定下来。我想，只要我们持之以恒，这一平台无疑会吸引更多高校的自觉参与，这不但有利于发现并培养更多未来的优秀青年版画人才，而且也是上海版画得以振兴、发展以至再创新辉煌的希望所在。从这个意义上说，我们有理由期待"上海当代学院版画作品展"越办越好，逐渐成为上海版画界有影响力的重要活动。

　　感谢上海鲁迅纪念馆的无私支持，感谢上海马利画材有限公司的慷慨资助，他们一直以各种方式为上海版画艺术的发展奉献着智慧和热情；也感谢积极参展的老师和学生，正是他们出色的艺术想象和创造力，不但为本届展览平添了光彩，而且为"上海当代学院版画作品展"今后的发展打下了坚实的基础。

第二届上海当代学院版画展组委会主任

上海师范大学美术学院院长

万庆华

2009年9月

目录 contents

教师作品

2009 获奖作品

第二届上海当代学院版画展作品集
The Second Shanghai Contemporary Academic Printmarking

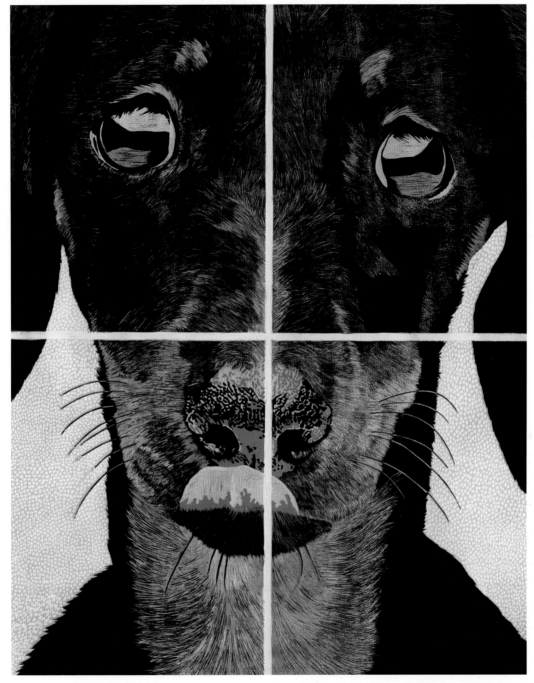

军师　木版　73cm×59cm　秦复川　上海师范大学
第二届当代学院版画展　一等奖
半岛青年版画创作奖

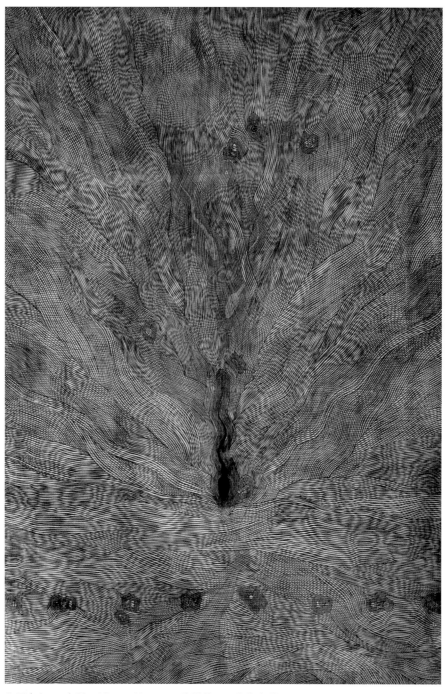

北溟有鱼　木版　90cm×60cm　徐增英　东华大学
第二届当代学院版画展　一等奖
半岛青年版画创作奖

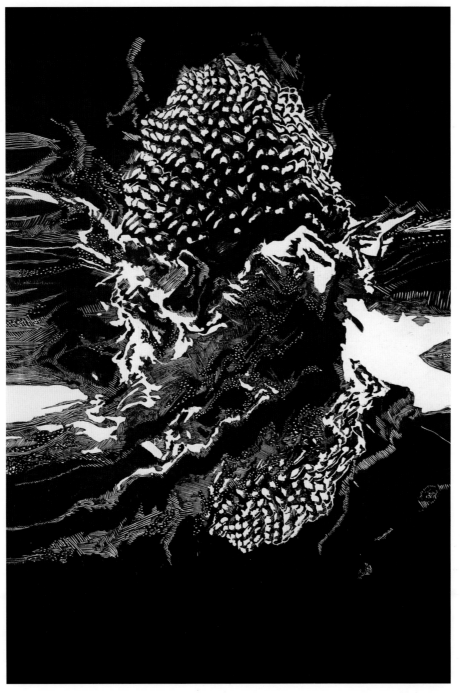

浮　木版　88cm×59cm　郑增　上海师范大学
第二届当代学院版画展　二等奖

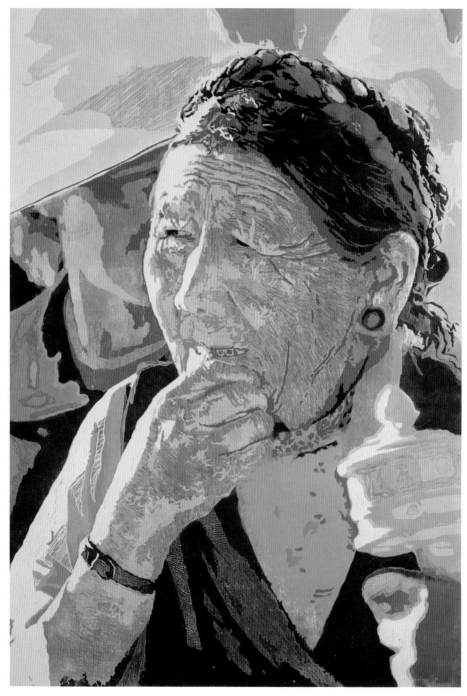

信仰　木版　83cm×55cm　黄丽丽　上海师范大学
第二届当代学院版画展　二等奖
半岛青年版画创作奖

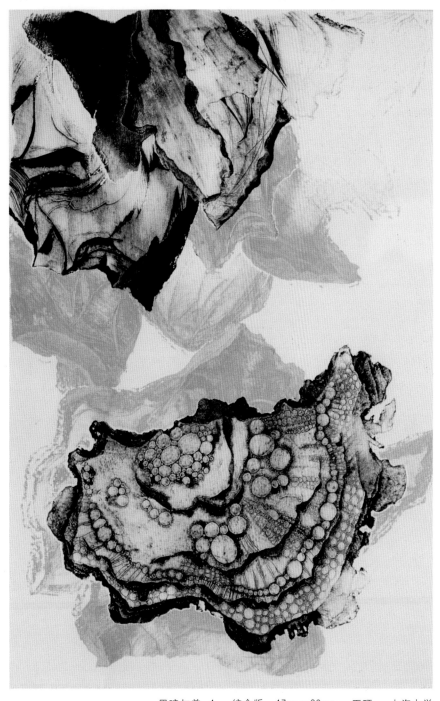

黑暗与美—4　综合版　47cm×32cm　王珏　上海大学
第二届当代学院版画展　二等奖
半岛青年版画创作奖

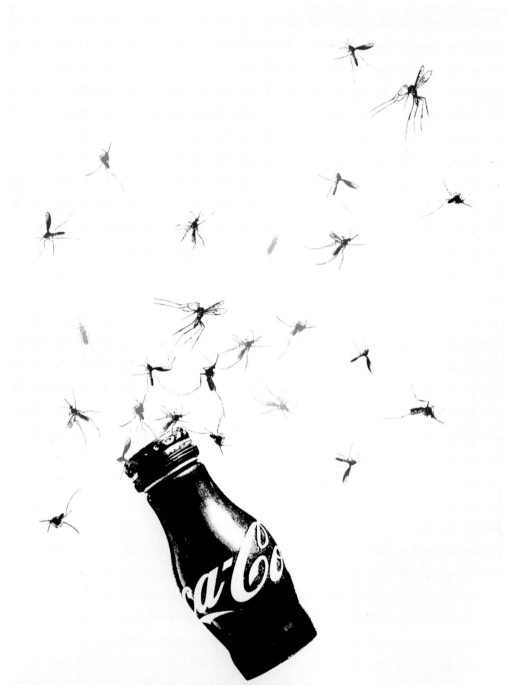

可乐 "蚊化" 之三　　丝网版　　60cm×45cm　　颜澍玮　　复旦大学上海视觉艺术学院
第二届当代学院版画展　二等奖
半岛青年版画创作奖

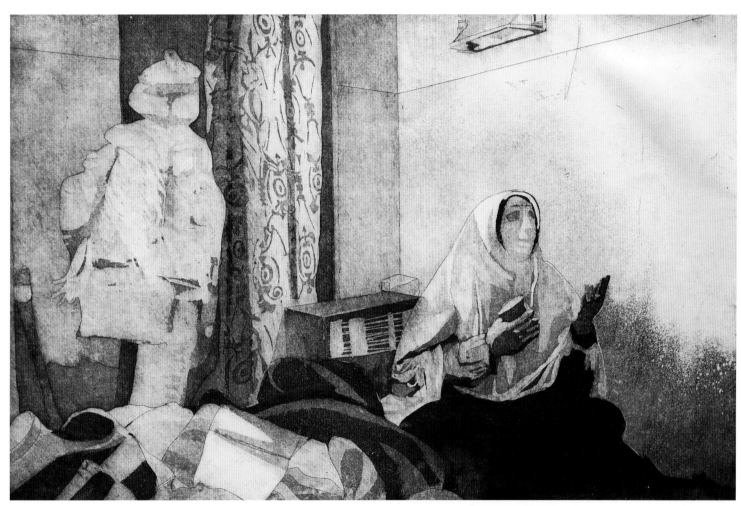

战争　铜版　24cm×38cm　王竞晶　上海工艺美术职业学院
第二届当代学院版画展　三等奖

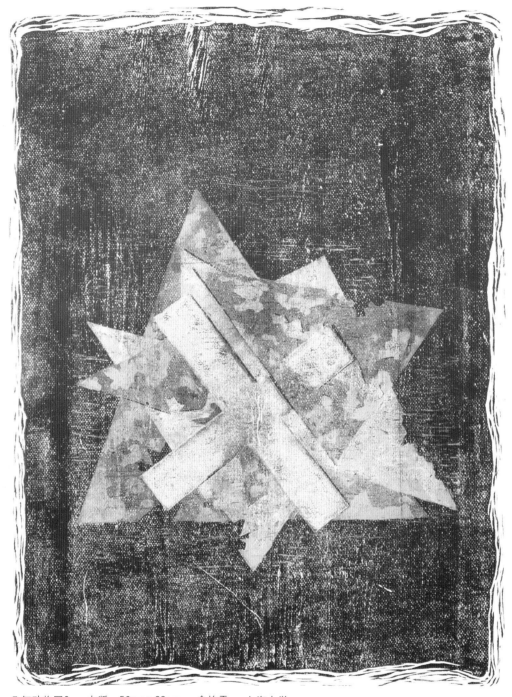

几何动物园2 木版 52cm×38cm 俞怡雯 上海大学
第二届当代学院版画展 三等奖

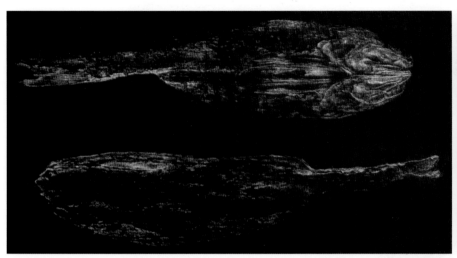 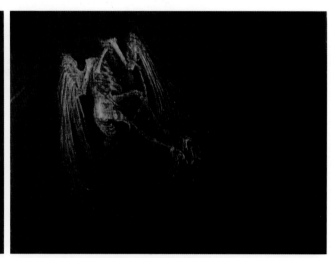

远古的呼唤　铜版　19cm×58cm　刘忠祥　上海理工大学
第二届当代学院版画展　三等奖

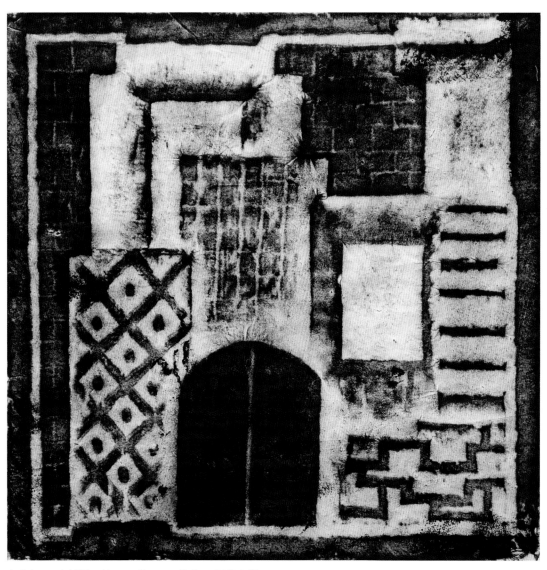

大宅门　木刻版　42cm×42cm　杨晔　同济大学
第二届当代学院版画展　三等奖

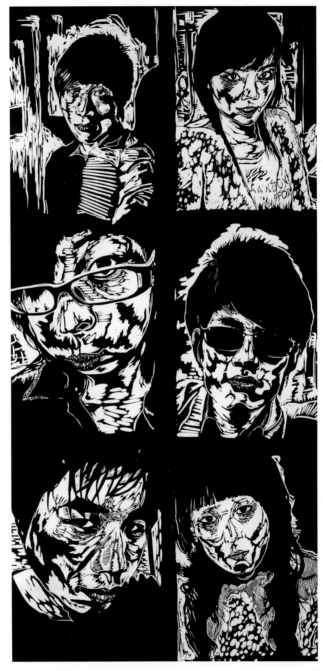

同窗 木版 90cm×45cm 田召毅 上海师范大学
第二届当代学院版画展 三等奖

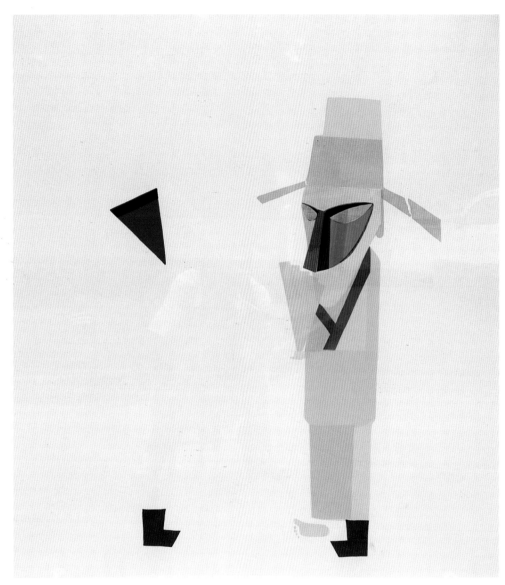

唐偶1　丝网版　96cm×82cm　金晟嘉　上海大学
第二届当代学院版画展　三等奖

14

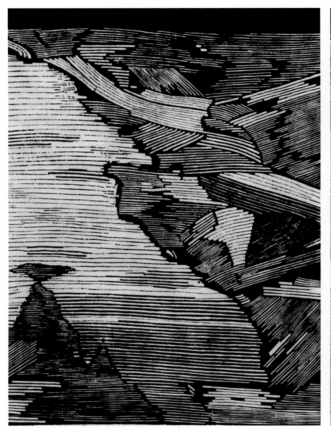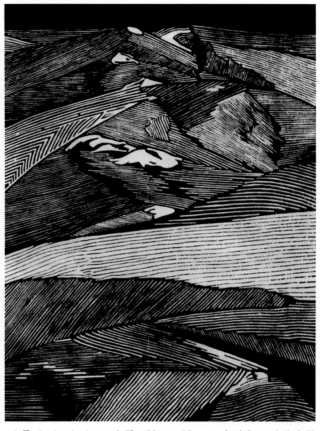

心景（一）（二）　　木版　30cm×23cm　　包叶舟　上海大学
第二届当代学院版画展　学院奖

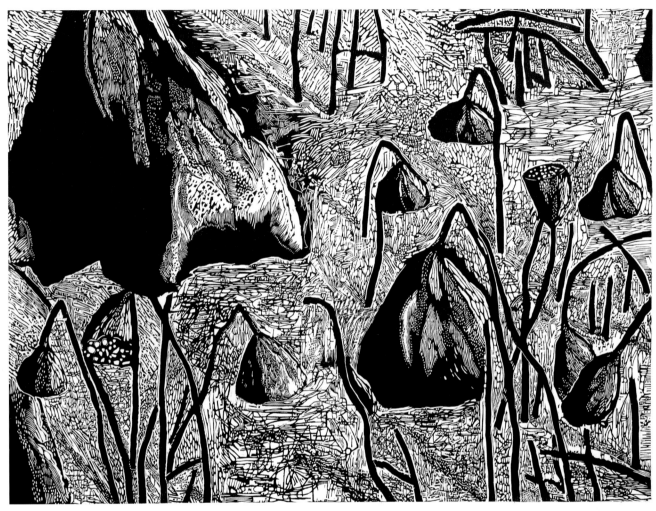

残荷　木板　57cm×77cm　李聪聪　上海师范大学
第二届当代学院版画展　学院奖

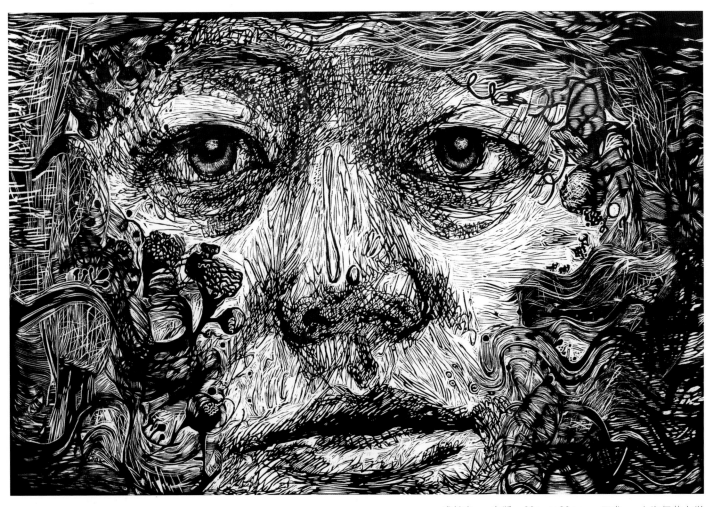

成长中　木版　60cm×80cm　王龙　上海师范大学
第二届当代学院版画展　学院奖

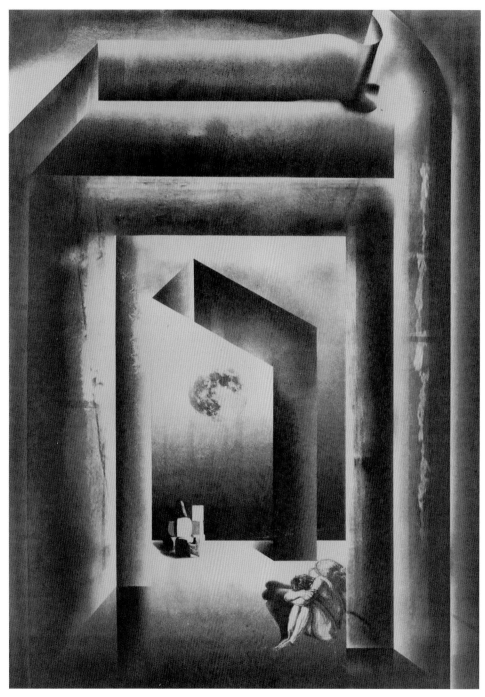

迷失的象牙塔　丝网版　42cm×30cm　魏志荣　上海大学
第二届当代学院版画展　学院奖

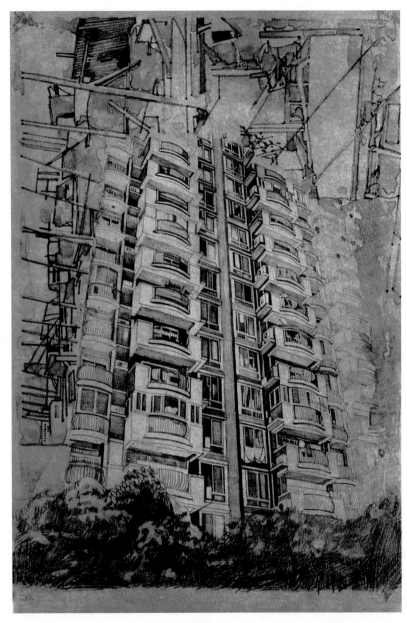

曹杨新貌　铜版感光　39cm×30cm　王憎嫋　上海大学
第二届当代学院版画展　学院奖

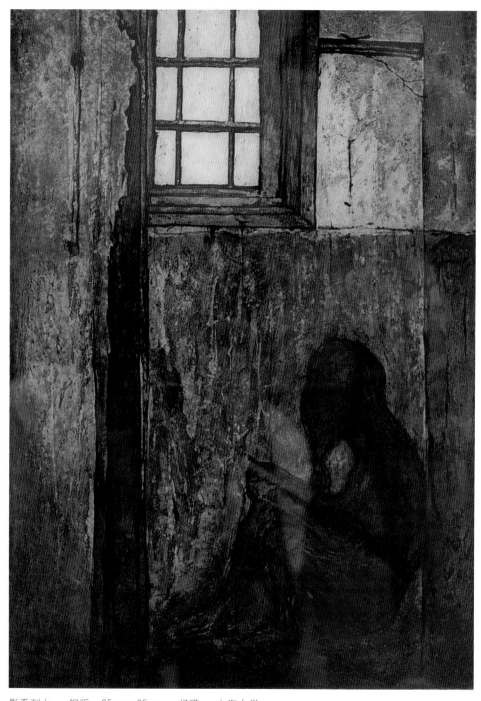

影系列七　铜版　35cm×25cm　杨瑛　上海大学
第二届当代学院版画展　学院奖

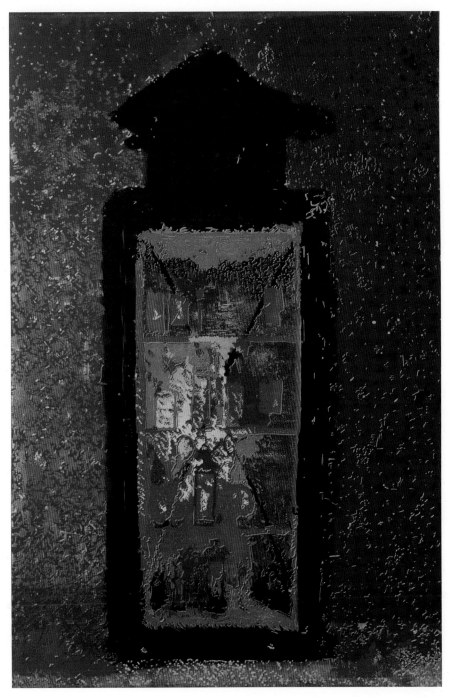

生生不息　木版　90cm×60cm　刘义娟　上海大学
第二届当代学院版画展　学院奖

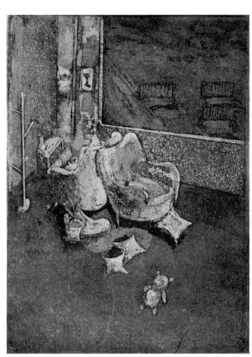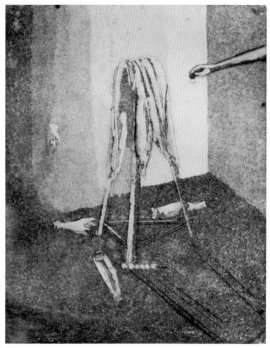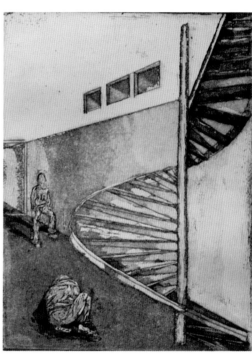

恋　工程　房　铜板　12cm×9cm　12cm×9cm　12cm×9cm　费余　上海工艺美术职业学院
第二届当代学院版画展　学院奖

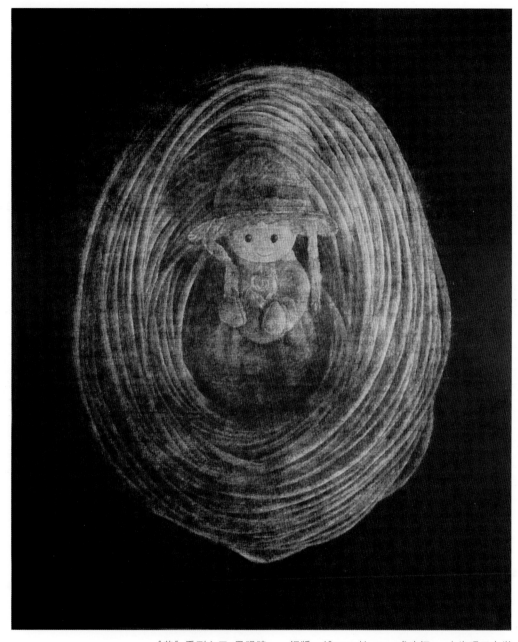

"茧"系列之三 黑眼睛　　铜版　49cm×41cm　　龙步江　上海理工大学
第二届当代学院版画展　学院奖

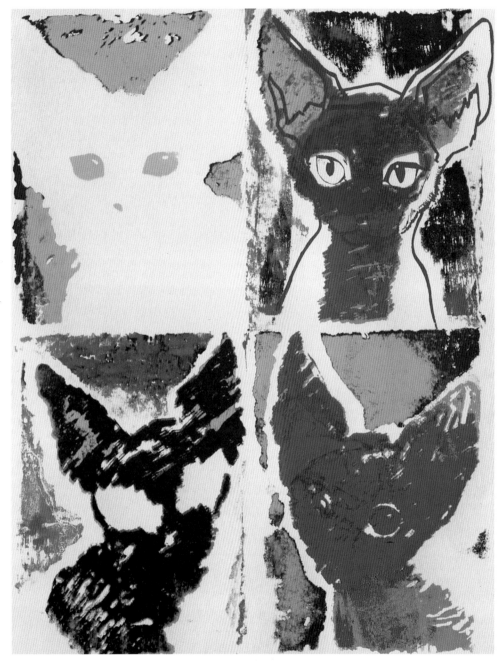

猫　丝网版　40cm×30cm　施剑珍　复旦大学上海视觉艺术学院
第二届当代学院版画展　学院奖

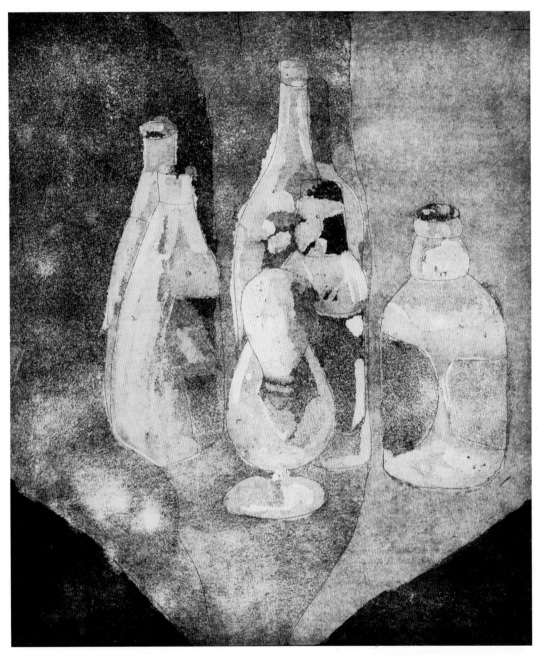

瓶子　铜版　34cm×28cm　孙春凤　上海工艺美术职业学院
第二届当代学院版画展　学院奖

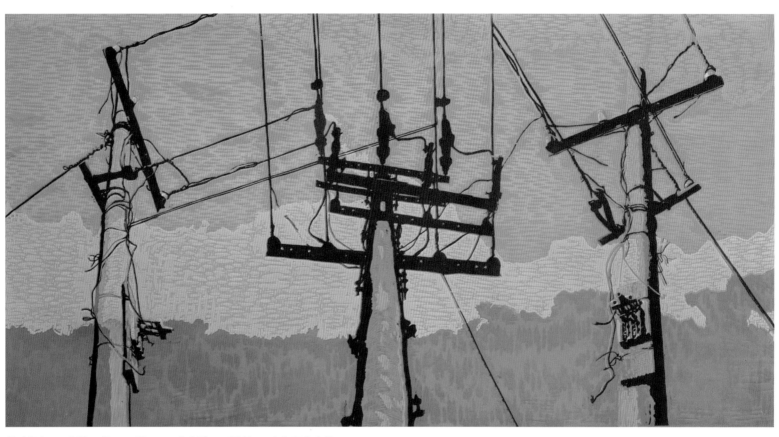

骨感枢纽　木版　46cm×90cm　董京歌　田召毅　上海师范大学
第二届当代学院版画展　探索奖

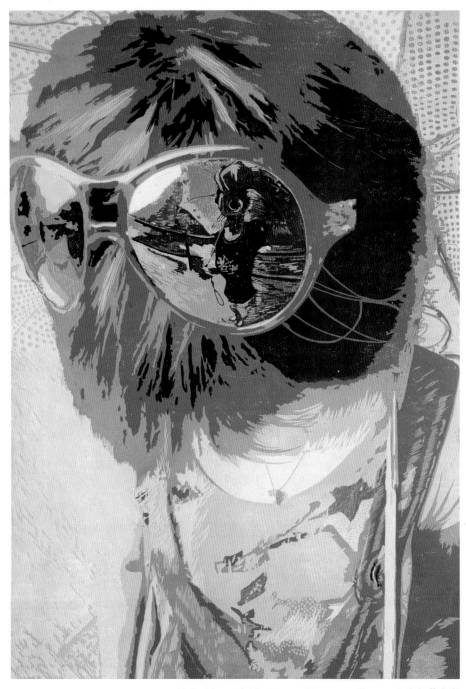

揣摩对象　木版　85cm×59cm　王烨飞　上海师范大学
第二届当代学院版画展　探索奖

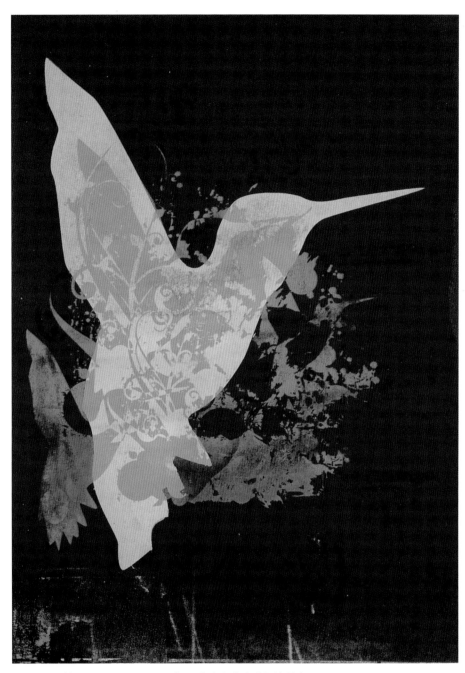

丛　丝网版　92cm×41cm　王蕾　华东师范大学设计学院
第二届当代学院版画展　探索奖

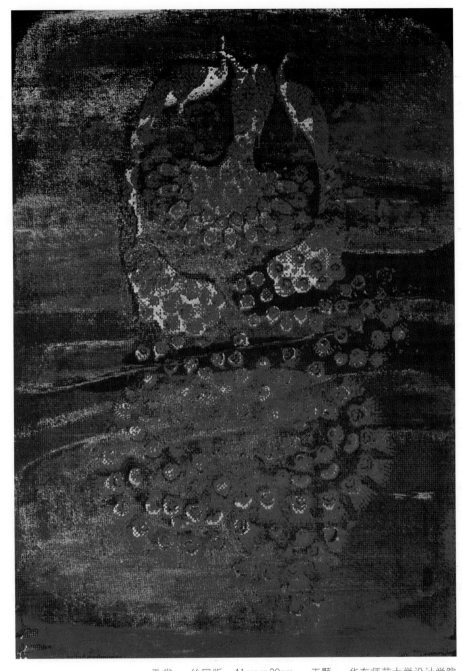

孔雀　丝网版　41cm×30cm　王颢　华东师范大学设计学院
第二届当代学院版画展　探索奖

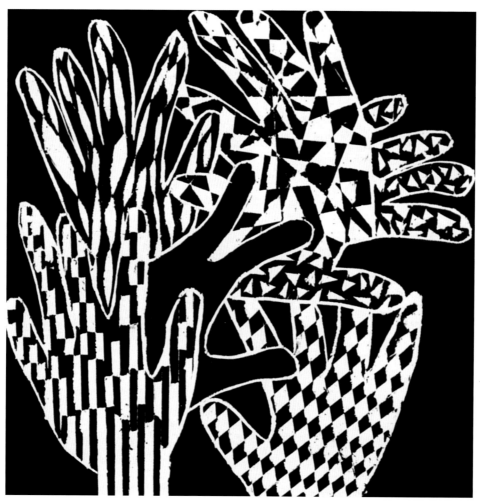

希望之举　木版　35cm×35cm　裘汉泽　同济大学
第二届当代学院版画展　探索奖

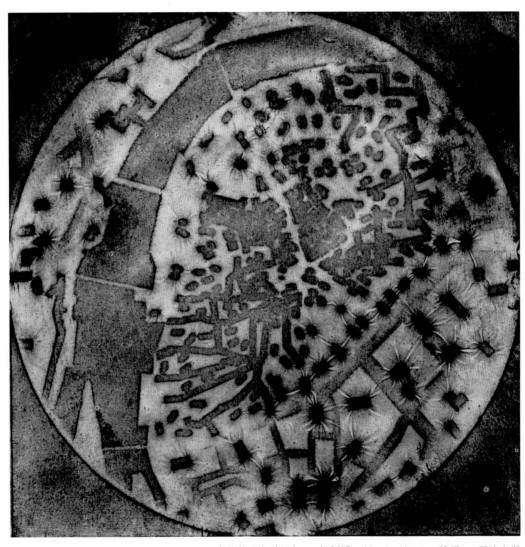

布拉格退色的记忆　机刻版　41cm×41cm　姚觅　同济大学
第二届当代学院版画展　探索奖

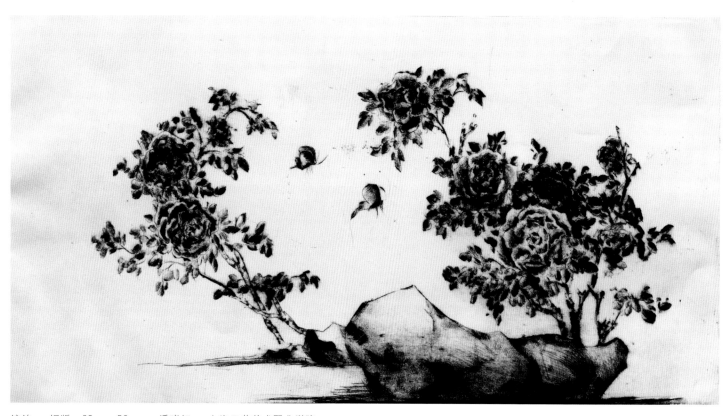

绽放　铜版　30cm×59cm　潘晓虹　上海工艺美术职业学院
第二届当代学院版画展　探索奖

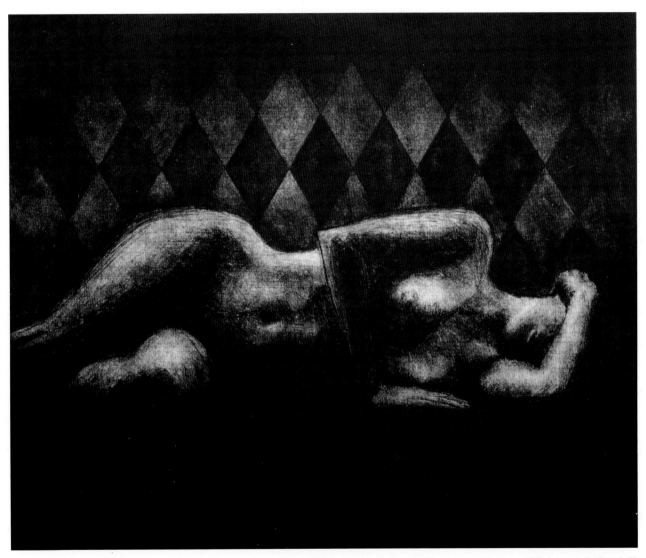

母亲　铜版　40cm×50cm　罗荣志　上海理工大学
第二届当代学院版画展　探索奖

叶子与同盟的一天（一）（二）　　丝网版　29cm×28cm
刘业姿　复旦大学上海视觉艺术学院
第二届当代学院版画展　探索奖

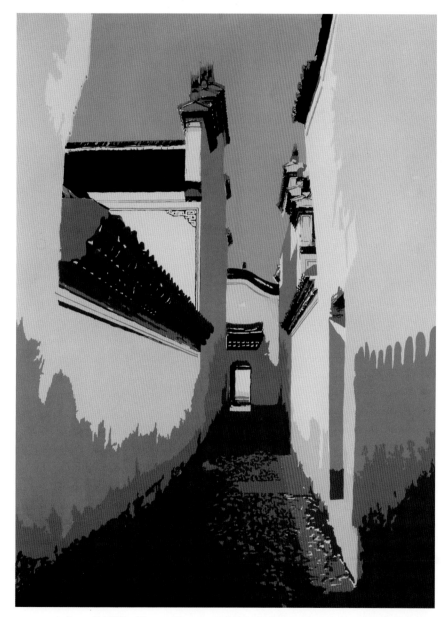

小巷　丝网版　85cm×60cm　王振光　丁红波　复旦大学上海视觉艺术学院
第二届当代学院版画展　探索奖

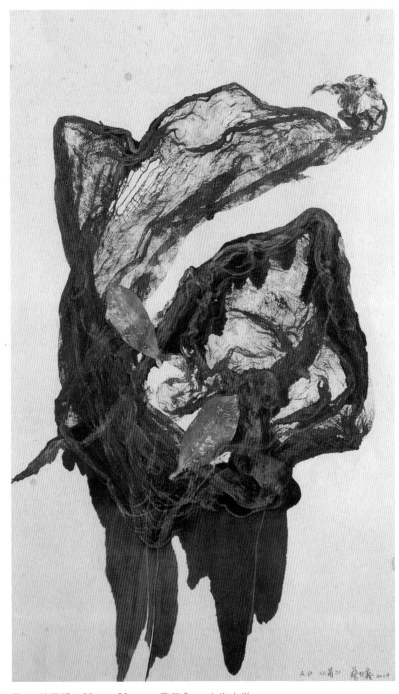

萌　丝网版　80cm×50cm　蔡征鑫　上海大学
第二届当代学院版画展　探索奖

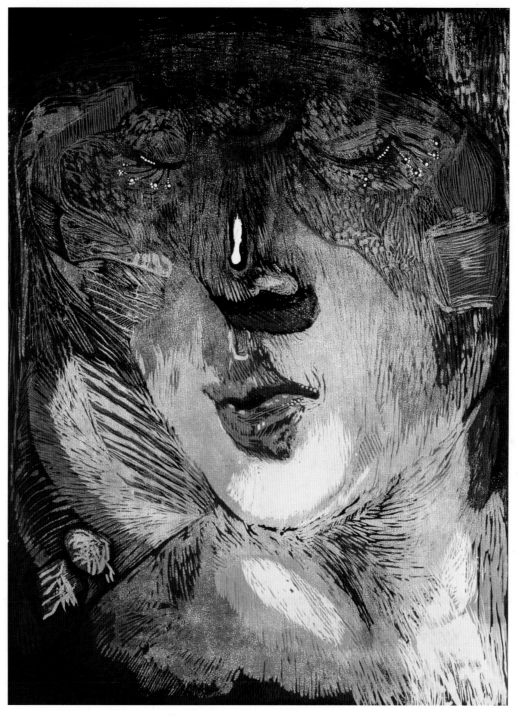

被刻出的梦　　木版　　78cm×59cm　　钱伊侬　　王龙　　上海师范大学

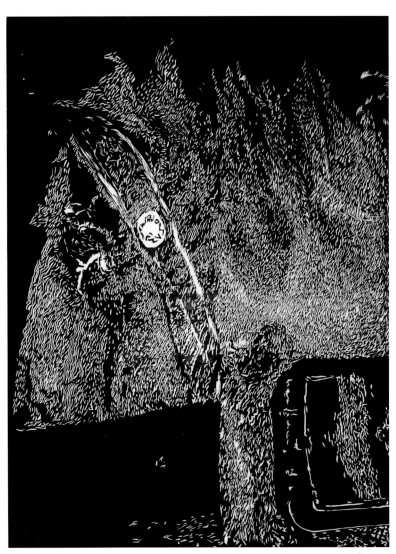

印象之一　木版　60cm×45cm　杨曙光　上海师范大学

朋友　木版　45cm×30cm　林天杰　上海师范大学

盆景　木版　80cm×57cm　邵宇擎　李聪聪　上海师范大学

连绵　木版　60cm×90cm　陈一丹　上海师范大学

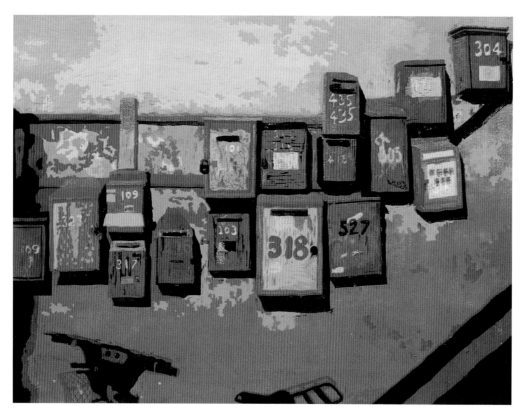

陈·旧　木版　54cm×73cm　白茹洁　上海师范大学

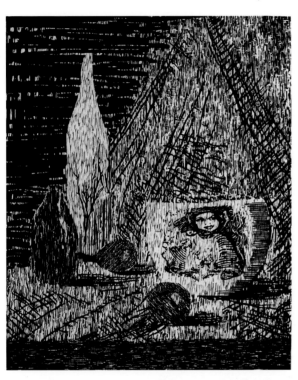

遥看　木版　60cm×71cm　单良沁　上海师范大学

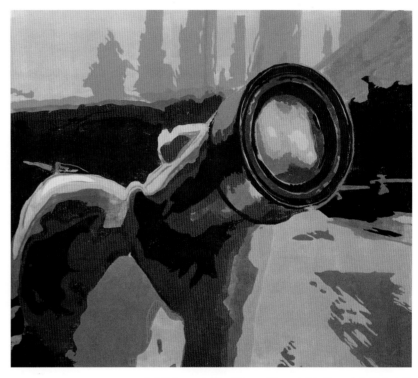

″观赏″　木版　58cm×70cm　余晓　上海师范大学

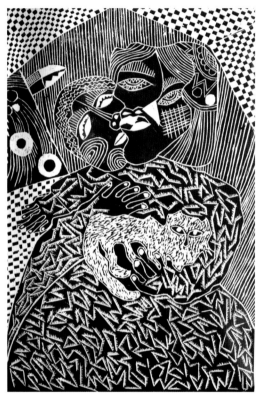

双面人　木版　123cm×82cm
嵇小亭　上海师范大学

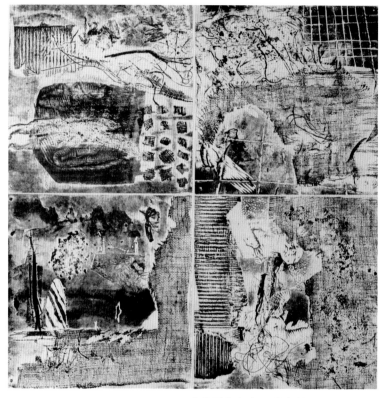

点线面的交响　综合版　80cm×82cm
邹志云　上海师范大学

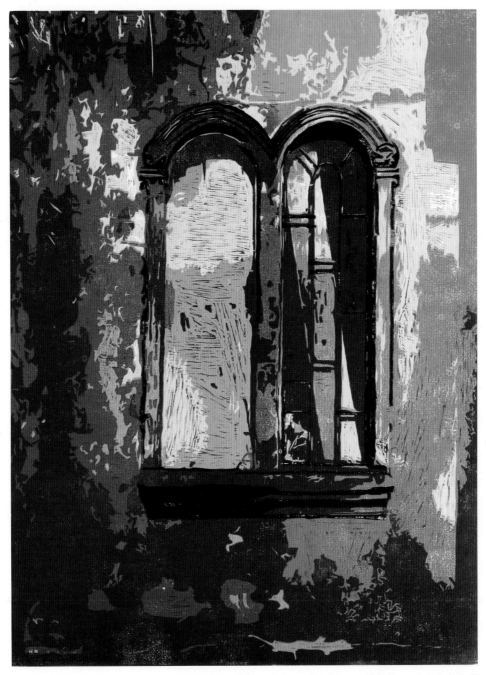

窗　木版　73.5cm×54.5cm　陶芸怡　上海师范大学

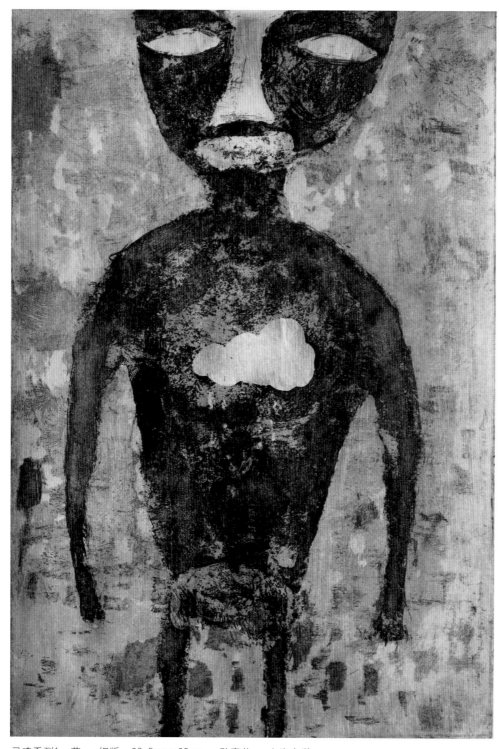

灵魂系列1—蓝　铜版　29.5cm×20cm　孙嘉莉　上海大学

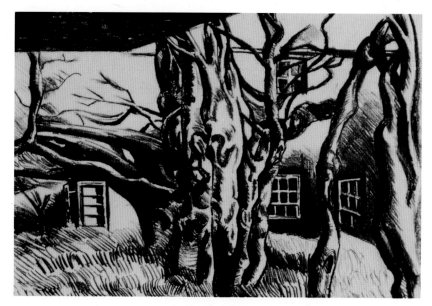

午后一角　石版　31cm×42cm　冯洁　上海大学

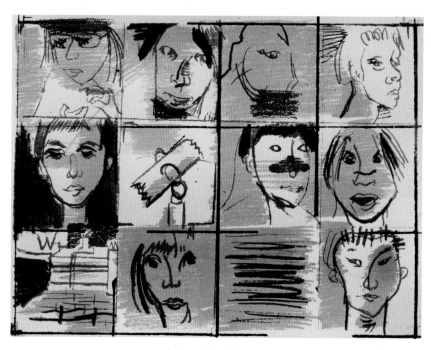

寓言　丝网版　40cm×54 cm　姜胤骏　上海大学

程—1　丝网版　90cm×60cm　陈颖巾　上海大学

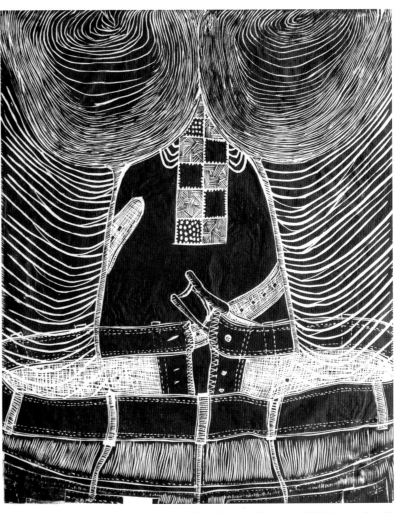

马赛克　木版　52cm×43cm　蔡辰霏　上海大学

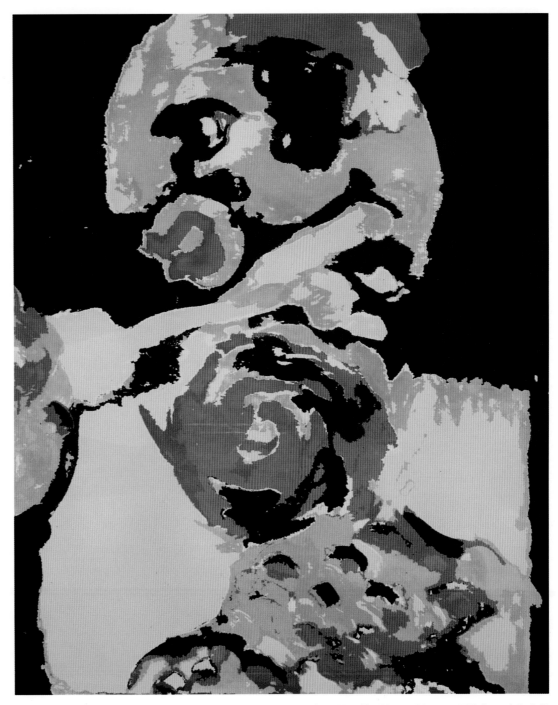

图腾　丝网版　52cm×32cm　顾紫薇　上海大学

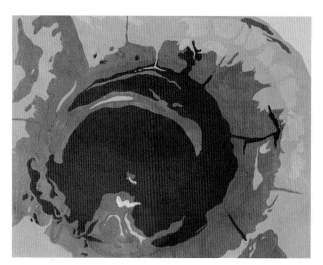

变质　　木版　46cm×57cm　　赵一峰　上海大学

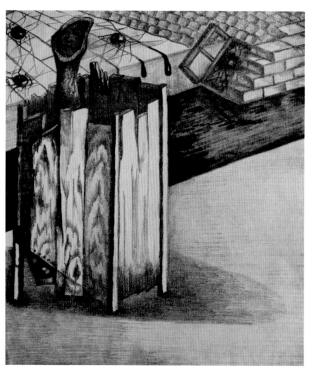

花菌（2）　　石版　39cm×31cm　　顾文婷　上海大学

Soul Power　ps版　41cm×58cm　闵政　上海大学

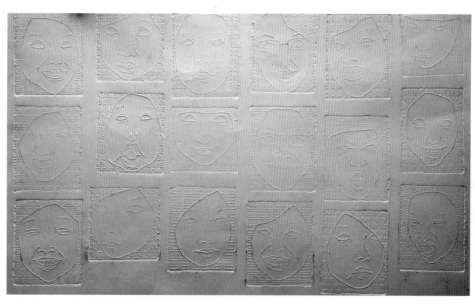

"脸"　铜版　44cm×67.5cm　陆漪　上海大学

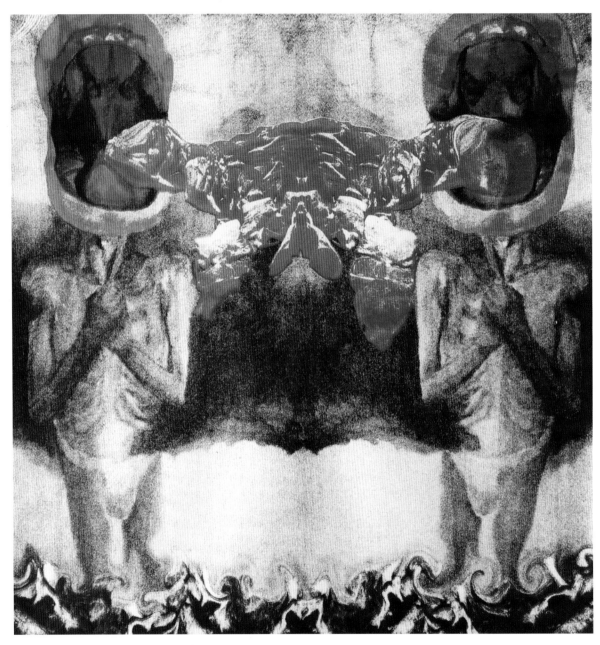

嘴人　丝网版　63cm×65cm　刘倩　上海大学

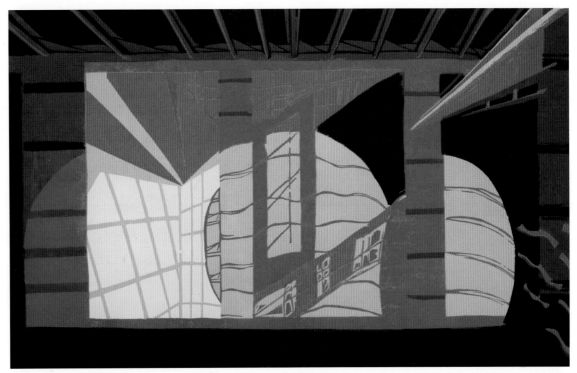

建筑系列1　木版　46cm×92.5cm　李诗悦　上海大学

神经中枢强制遣返　丝网版　41cm×113cm　张茼菁　上海大学

叶影　ps版　41.5cm×56cm　　钱珊　　上海大学

香　　木版　25cm×23cm　　王荟明　上海大学

彼岸　石版　47cm×33cm　　宋巍　上海大学

心灵的涟漪　铜版　30cm×19cm
鞠心远　上海大学

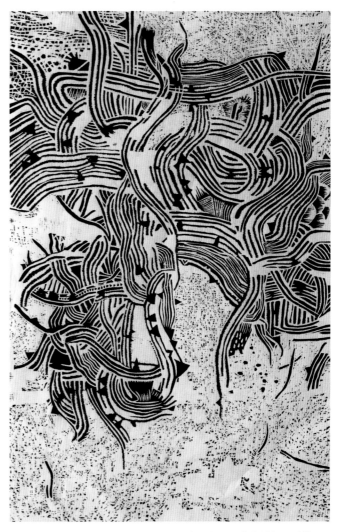

生活就是会从好梦中被粗暴地惊醒！
木版　60cm×37.5cm　周菁　上海大学

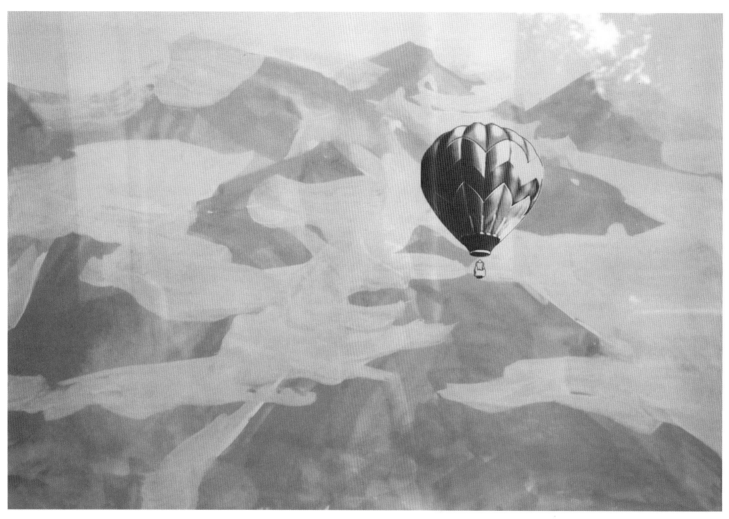

飞翔　丝网版　54cm×80cm　杨唯立　上海大学

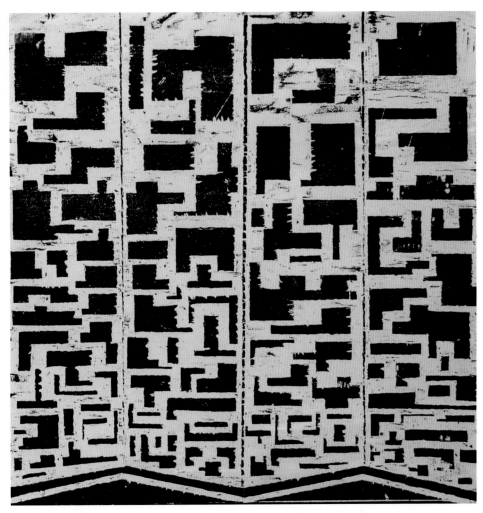

徽州印象　砖雕版　41.5cm×41.5cm　李铿　同济大学

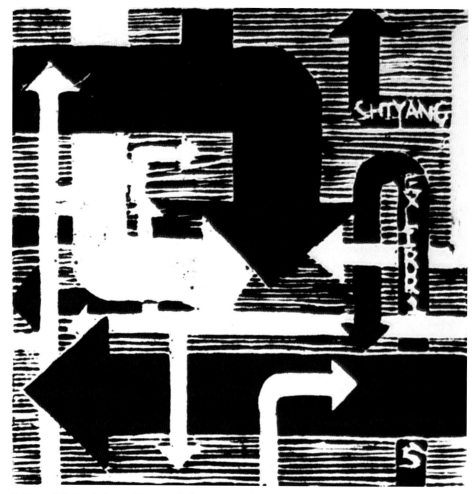

韵律　藏书票　9.5cm×10cm　余诗阳　同济大学

生生不息1-2　藏书票　11cm×11cm　曾雅涵　同济大学

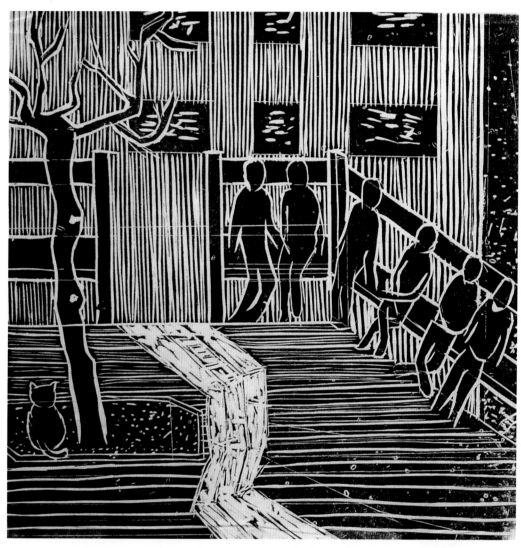

校园风情　木版　24cm×24cm　徐娅楠　同济大学

路　砖雕版　51cm×31cm　李唐　同济大学

脸　木版　24cm×24cm
魏维轩　同济大学

校园风采　木版　24cm×24cm
宋昕　同济大学

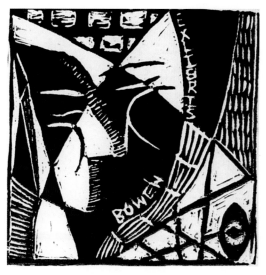

月下　藏书票　10.5cm×10cm
张博文　同济大学

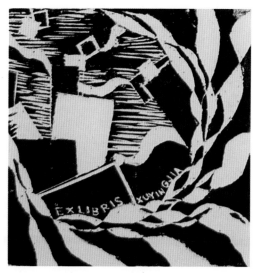

再见 城市　藏书票　10cm×10cm
徐樱嘉　同济大学

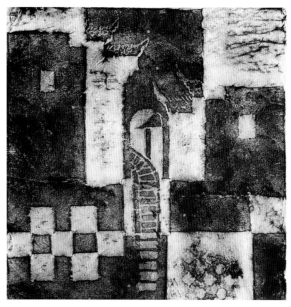

空间的悲哀　木版　24cm×24cm　严娟　同济大学

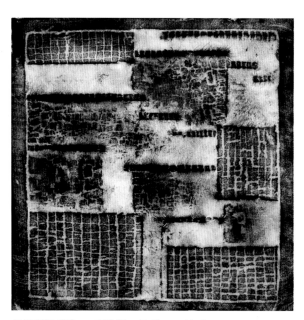

梦回青石板路　砖雕版　41.5cm×41.6cm
陈佳　同济大学

这一站 丝网版 53.5cm×41.5cm 黄罗圣 复旦大学上海视觉艺术学院

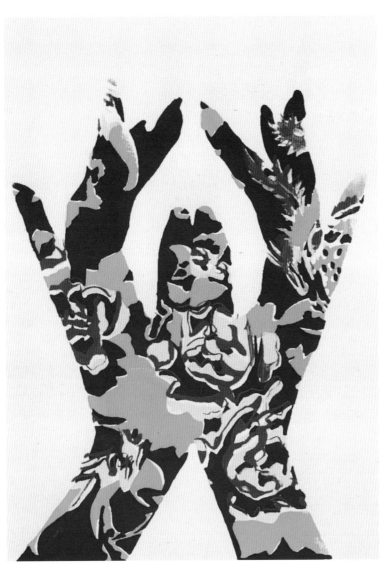

东北大花系列之手　丝网版　25cm×19cm
孙静思　复旦大学上海视觉艺术学院

蝴蝶　丝网版　54cm×16cm
桂林　复旦大学上海视觉艺术学院

夏之声　丝网版　35cm×29cm
吕琳　复旦大学上海视觉艺术学院

单车　丝网版　32cm×25cm
马晓乐　复旦大学上海视觉艺术学院

城市印象（二）　丝网版　20cm×39cm　李婧　复旦大学上海视觉艺术学院

美普连图　丝网版　15cm×39cm　郑楠宥一　复旦大学上海视觉艺术学院

闭月羞花No.1　丝网版　42cm×30cm　王圣洁　复旦大学上海视觉艺术学院

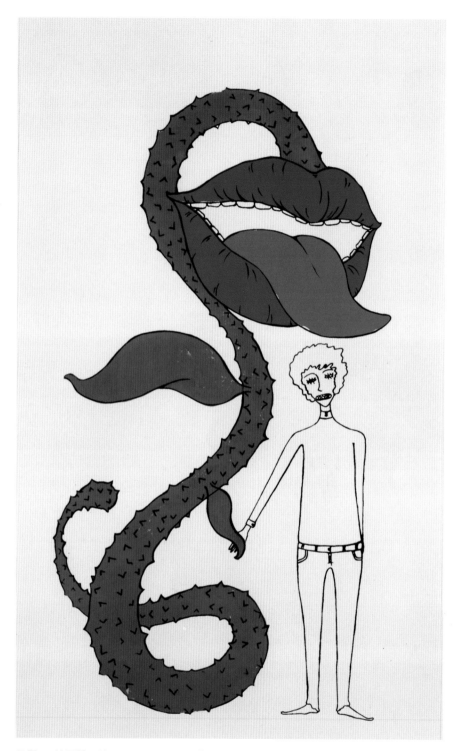

无题　丝网版　48cm×27cm　王文佳　复旦大学上海视觉艺术学院

无题　丝网版　25cm×37cm　商佳凝　复旦大学上海视觉艺术学院

黑子　丝网版　26cm×34cm　王兆迪　复旦大学上海视觉艺术学院

枪　丝网版　24cm×40cm　薛佩瑾　复旦大学上海视觉艺术学院

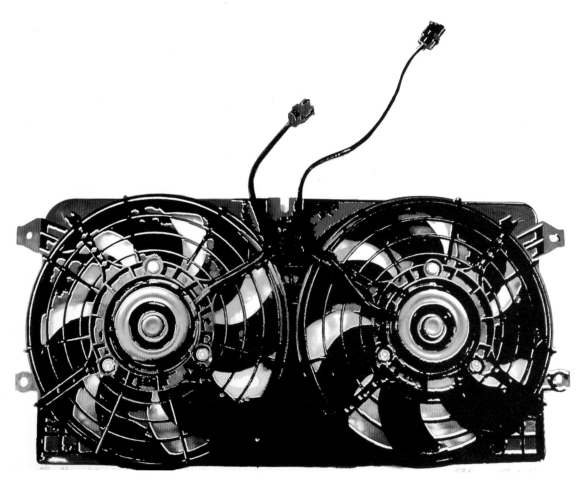

风扇　丝网版　55cm×43cm　　周梦澜　复旦大学上海视觉艺术学院

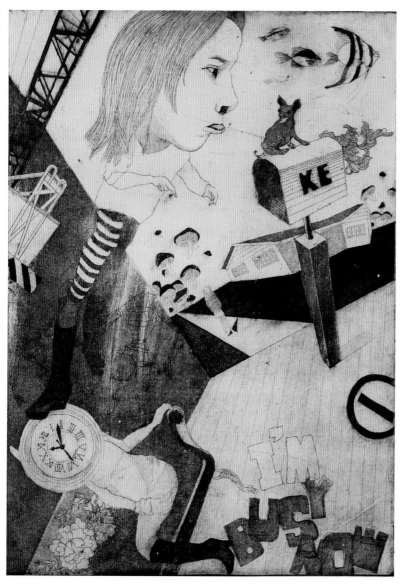

Busy　铜版　36cm×27cm　　柯孝琴　上海工艺美术职业学院

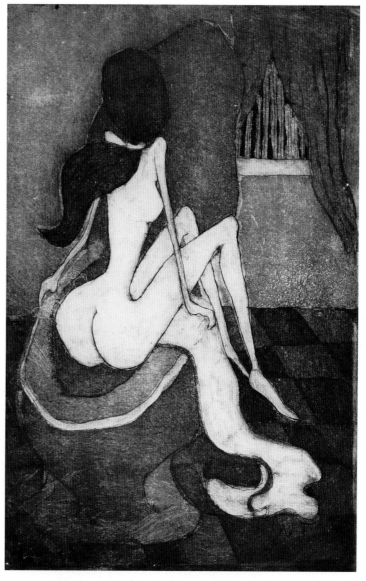

背影　铜版　22cm×14cm　　王佳　上海工艺美术职业学院

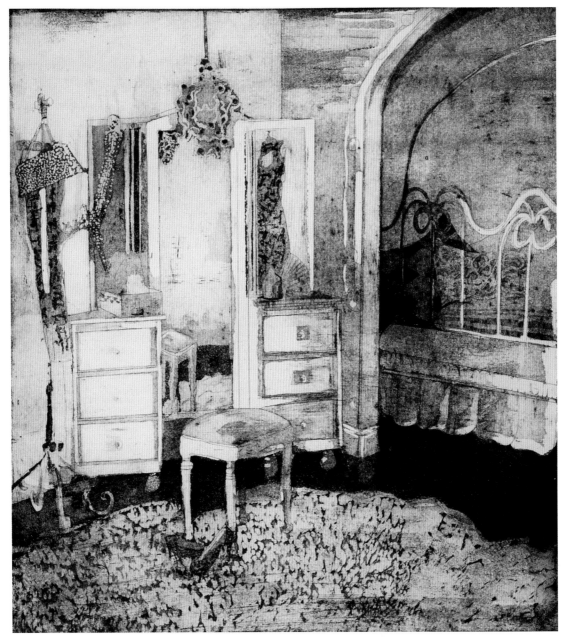

家　铜版　35.5cm×33cm　封玲萍　上海工艺美术职业学院

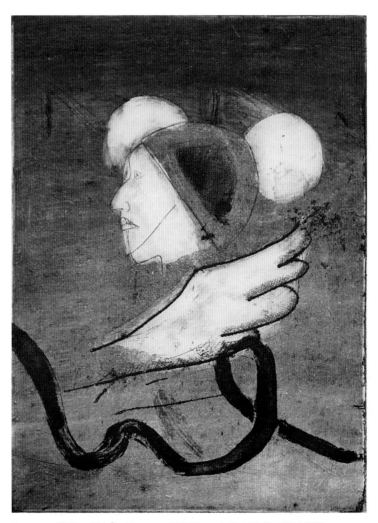

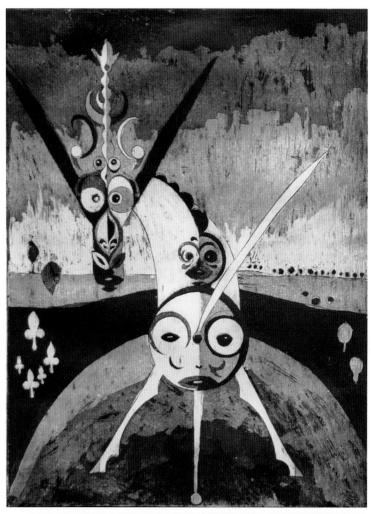

Dream　铜版　18cm×13cm　钱梦妮　上海工艺美术职业学院　　哭笑不得　铜版　11.8cm×9.8cm　戚嘉亮　上海工艺美术职业学院

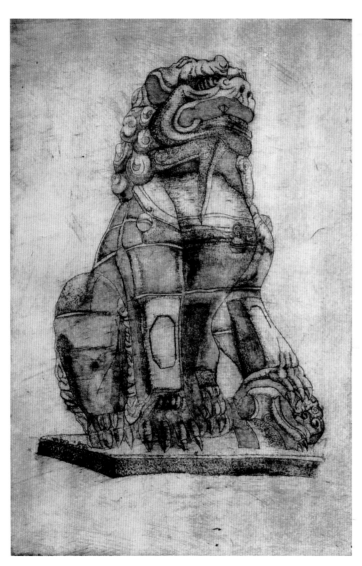

石狮　铜版　22.5cm×14cm　夏晨　上海工艺美术职业学院

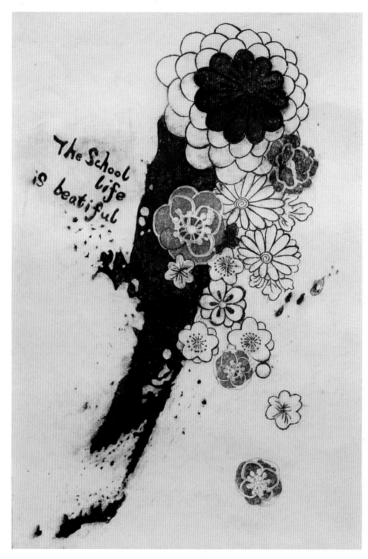

花　铜版　26.5cm×19cm　聂璐　上海工艺美术职业学院

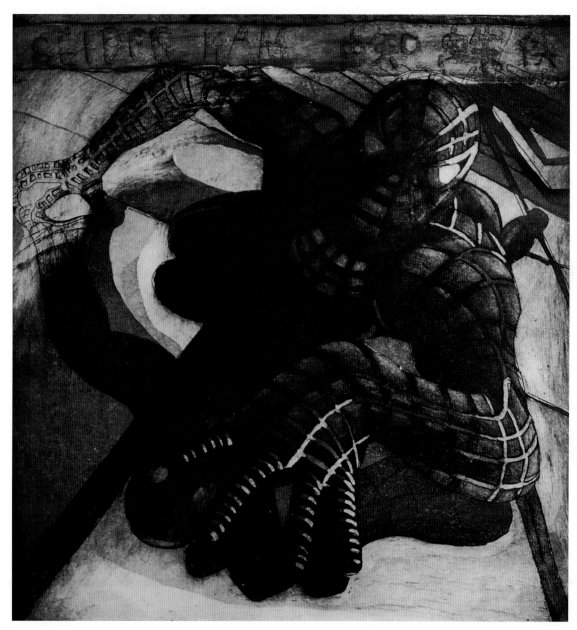

蜘蛛侠　铜版　21cm×19.5cm　仉栋华　上海工艺美术职业学院

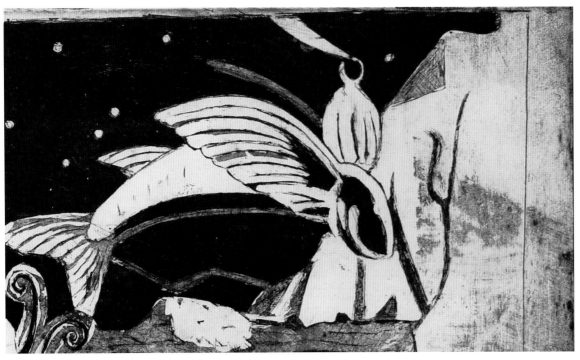

鱼　铜版　19.5cm×34cm　薛文铭　上海工艺美术职业学院

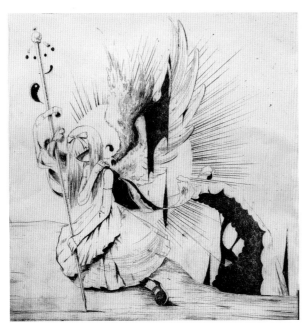

放飞　铜版　23cm×22cm
宋海英　上海工艺美术职业学院

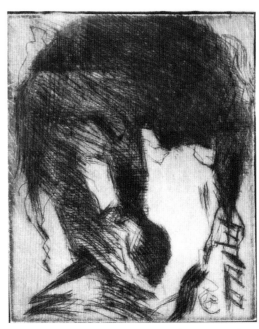

驴　铜版　24cm×19cm
奚佳丽　上海工艺美术职业学院

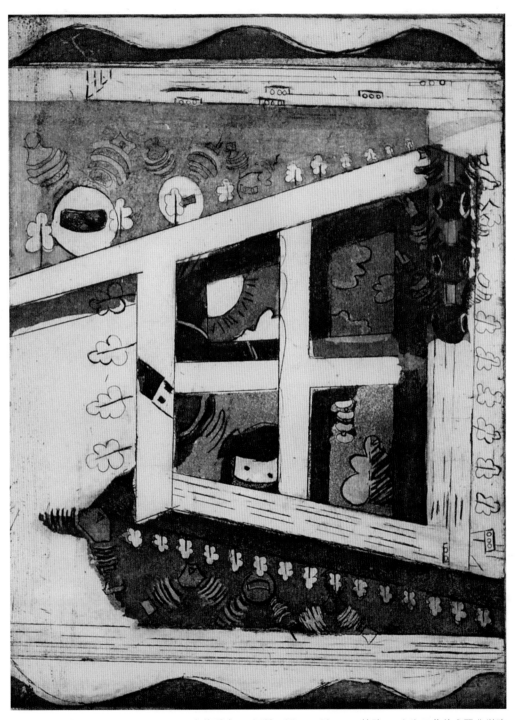

春的呼唤　铜版　27cm×20cm　杜鹃　上海工艺美术职业学院

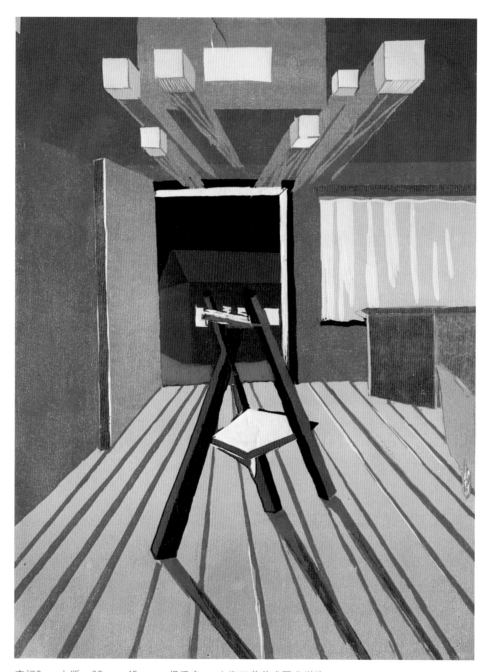

空间2　木版　60cm×45cm　杨泽宇　上海工艺美术职业学院

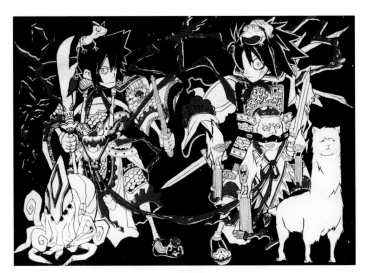

门神　丝网版　34cm×47cm　黄海昕　上海大学数码学院

赤呐　数码版画　29.5cm×42cm　张羽昊　上海大学数码学院

花锦　数码版画　42cm×30cm　黄欣　上海大学数码学院

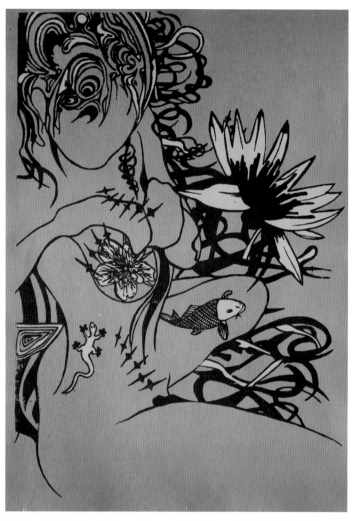

荷塘　数码版画　4 1cm×29cm　鞠翠萍　上海大学数码学院

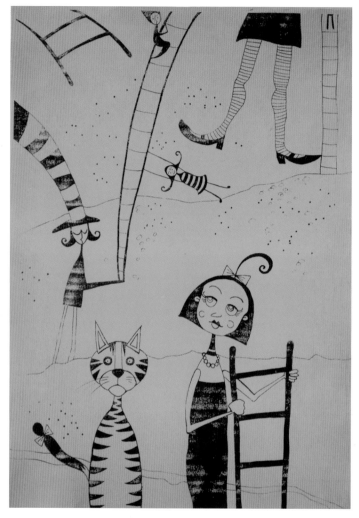

女孩和猫　数码版画　42cm×29cm　陆颖　上海大学数码学院

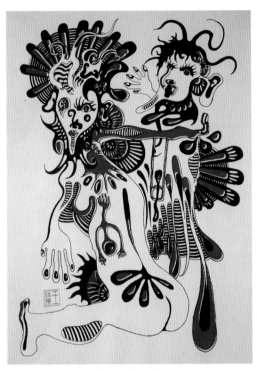

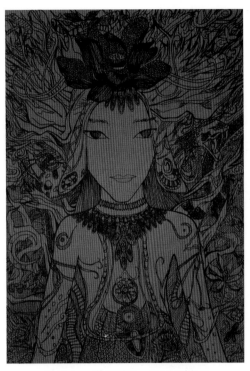

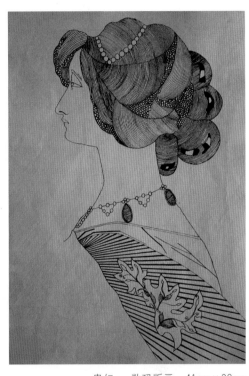

正邪　丝网版　41cm×29cm
杨涛　上海大学数码学院

母与子　数码版画　47cm×34cm
王佳寅　上海大学数码学院

贵妇　数码版画　41cm×29cm
赵旭　上海大学数码学院

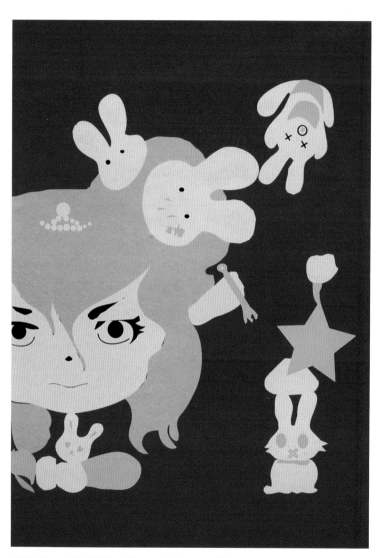

快乐时分　数码版画　42cm×29.5cm　　姚枫　上海大学数码学院

＂京典＂　数码版画　41cm×29cm　　张红　上海大学数码学院

摩羯座　铜版　19cm×25cm　熊瑞　上海理工大学

沉思　铜版　25cm×20cm
李晓旭　上海理工大学

我想对你说　铜版　25cm×19cm
胡启辉　上海理工大学

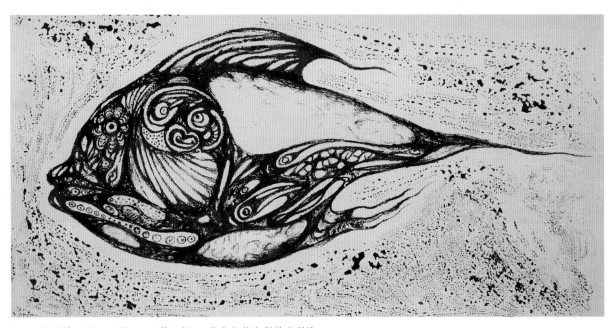

鱼　丝网版　35cm×66cm　蒋可杨　华东师范大学美术学院

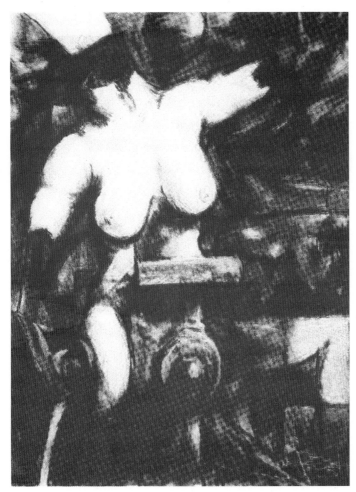

雕塑　丝网版　39cm×30cm　张倩　华东师范大学设计学院

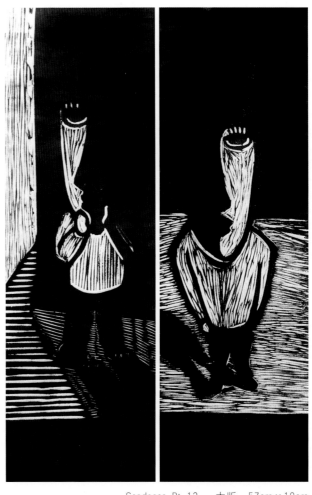

Sandness Pt 13　木版　57cm×19cm
王晨　华东师范大学设计学院

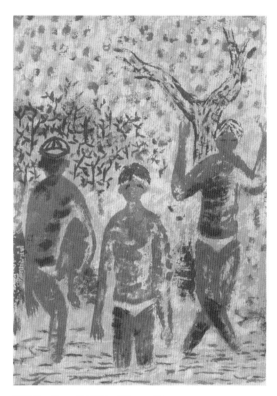

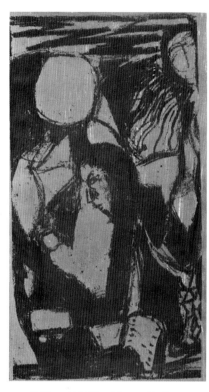

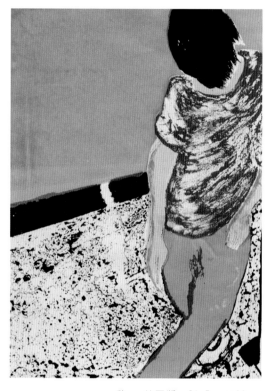

青春No.2　丝网版　36cm×25cm
孙芳芳　西安美院上海分院

无题　丝网版　25cm×14.5cm
李星星　西安美院上海分院

愁　丝网版　31.5cm×22cm
孙建廷　西安美院上海分院

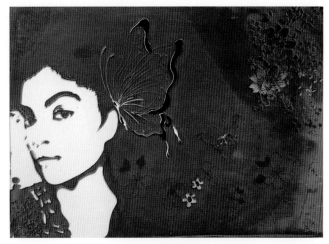

花样年华　丝网版　29cm×39cm
张鸣雁　华东师范大学设计学院

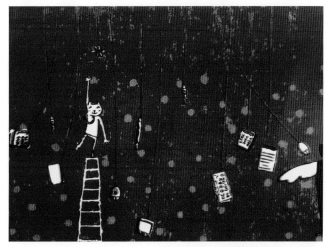

遇　丝网版　29cm×40cm
郑慧蒋　华东师范大学设计学院

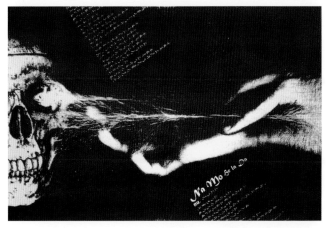

无题　数码版画　20cm×30cm
郭志伟　华东师范大学设计学院

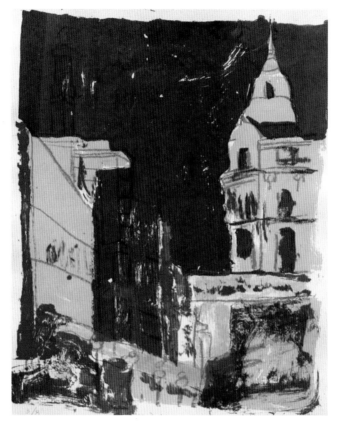

闹市夜景　丝网版　31cm×25cm　姚静　西安美院上海分院

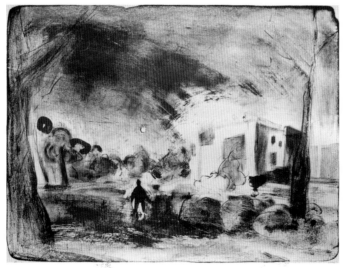

你或许孤独着的夜之一　石版　43cm×59cm　周蕰智　中国美院

2009 教师作品
第二届上海当代学院版画展作品集
The Second Shanghai Contemporary Academic Printmarking

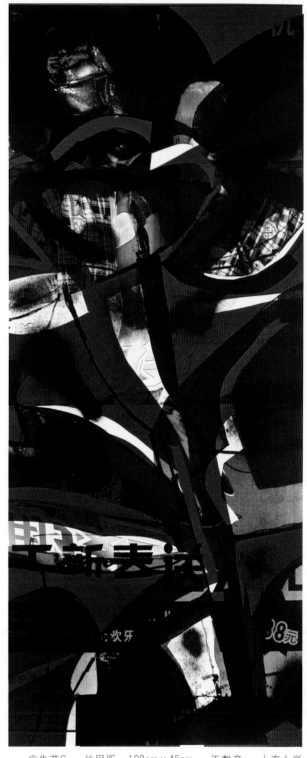

广告花C 丝网版 108cm×45cm 王劼音 上海大学

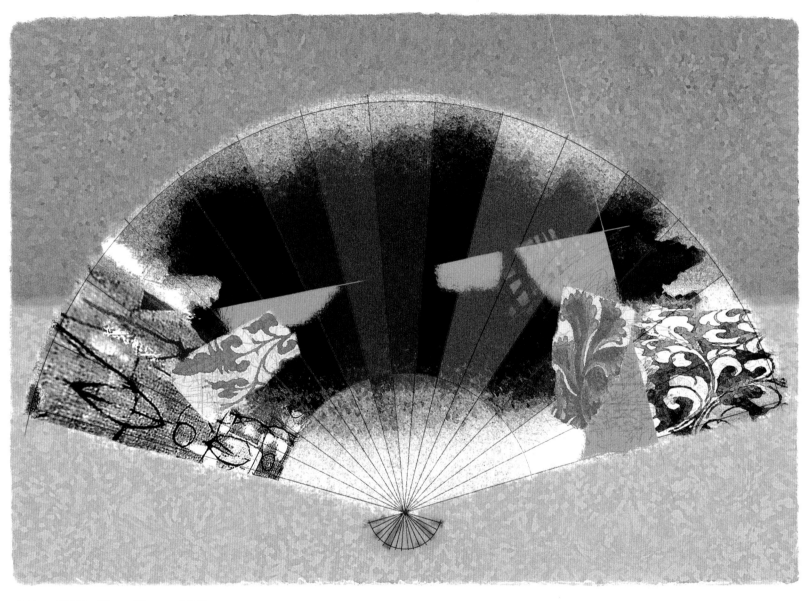

华风　丝网版　65cm×93cm　卢治平

09花蕊系列1　　木口木刻　80cm×68cm　　徐龙宝　　上海大学

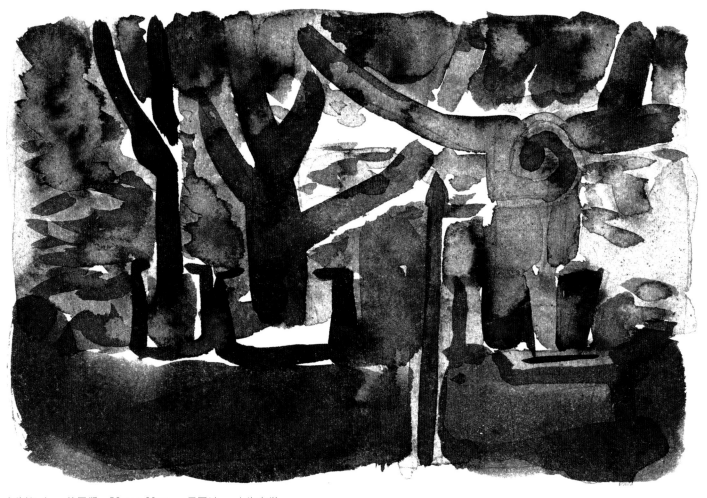

上海No.1　丝网版　59cm×89cm　周国斌　上海大学

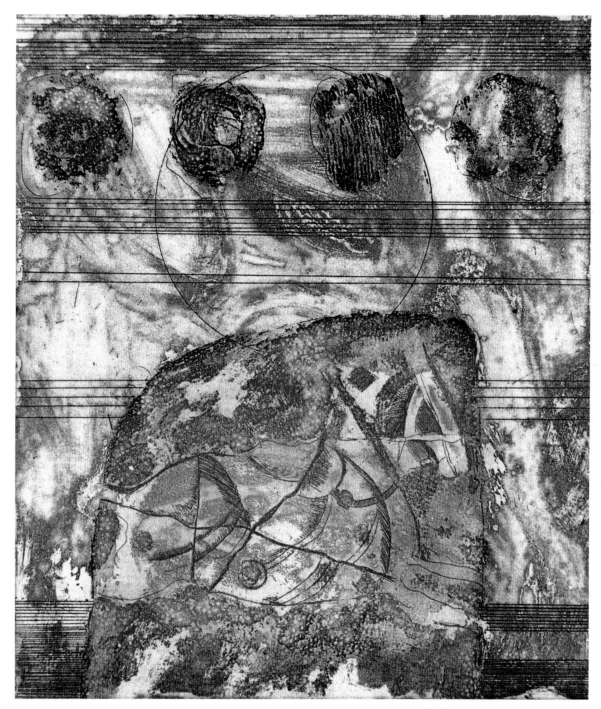

怀古之一　铜版　30cm×25cm　苏岩声　上海师范大学

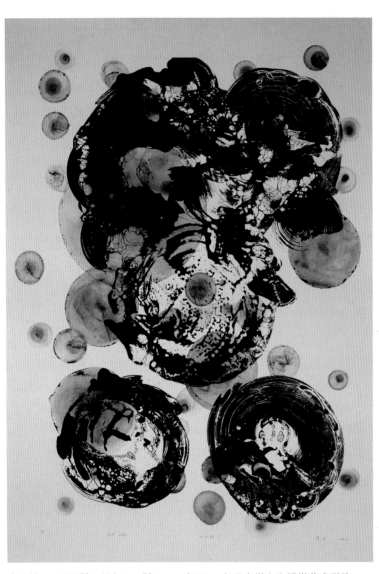

水之韵　丝网版　112cm×78cm　李可　复旦大学上海视觉艺术学院

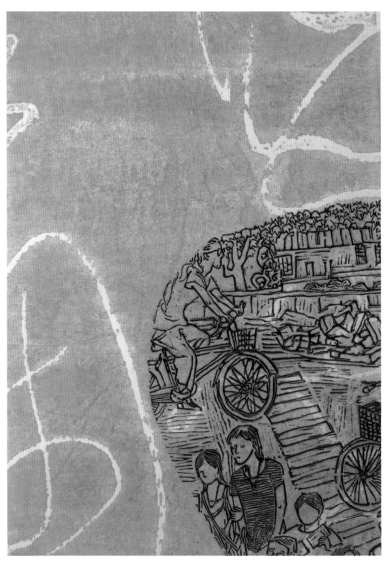

灰度　水印木刻版　75cm×35cm　秦佳　上海师范大学

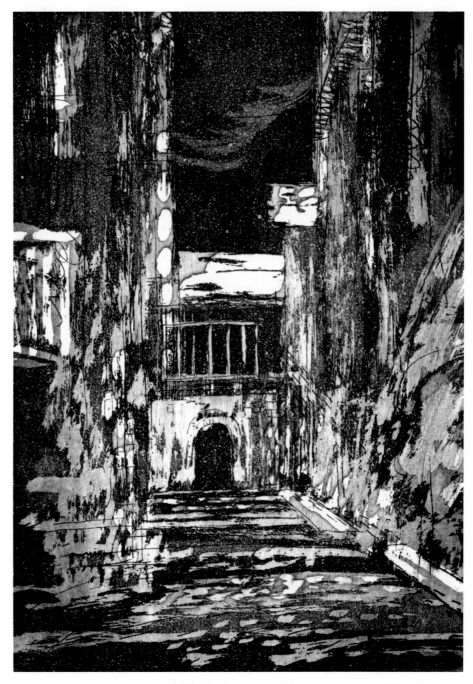

"碎影舞斜阳"之一　铜版　25cm×17cm　阴佳　同济大学

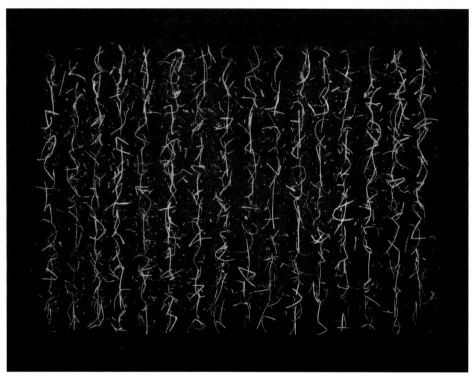

心经　综合版　32cm×42cm　陈华新　上海师范大学

椅子　铜版　25cm×30cm　荣岩　上海工艺美术职业学院

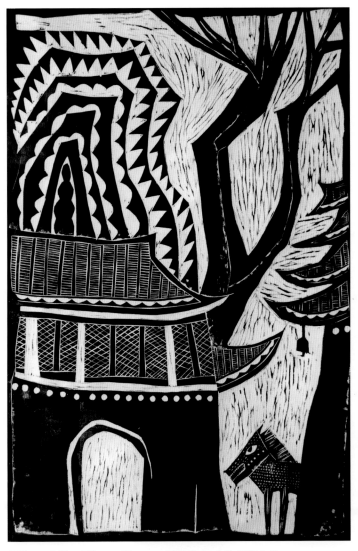

风铃 木版 120cm×80cm 柯和根 上海师范大学

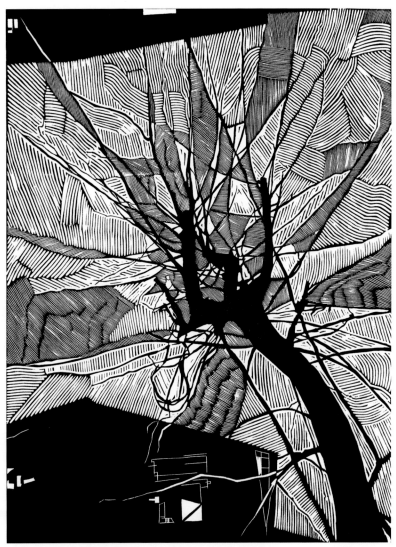

城市漫步之三 木板 60cm×45cm 林莹 上海大学数码学院

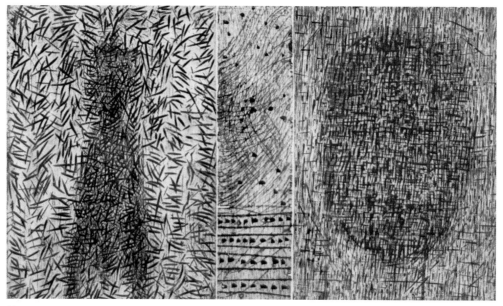

某日　凹版　31cm×47cm　杜湘　上海师范大学

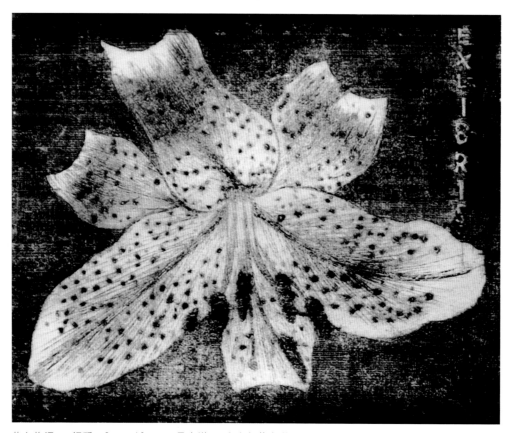

花之物语　铜版　9cm×10cm　吴嘉祺　上海师范大学

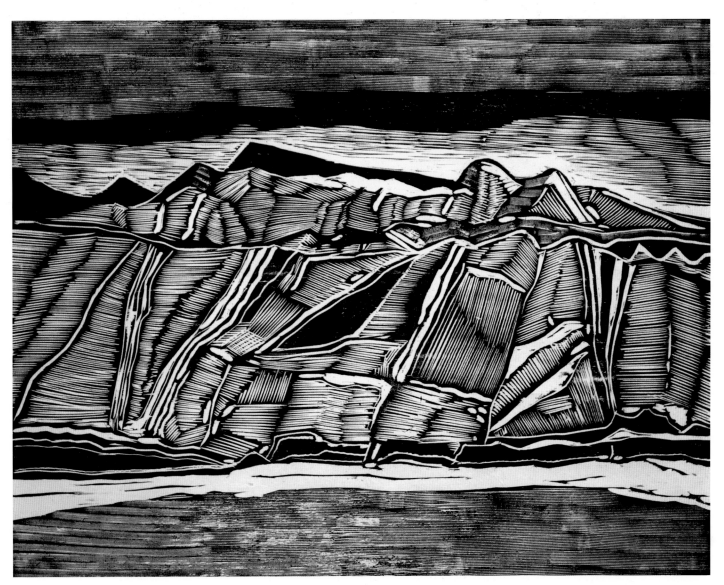

山脉　木版　35cm×45cm　马亚平　上海师范大学

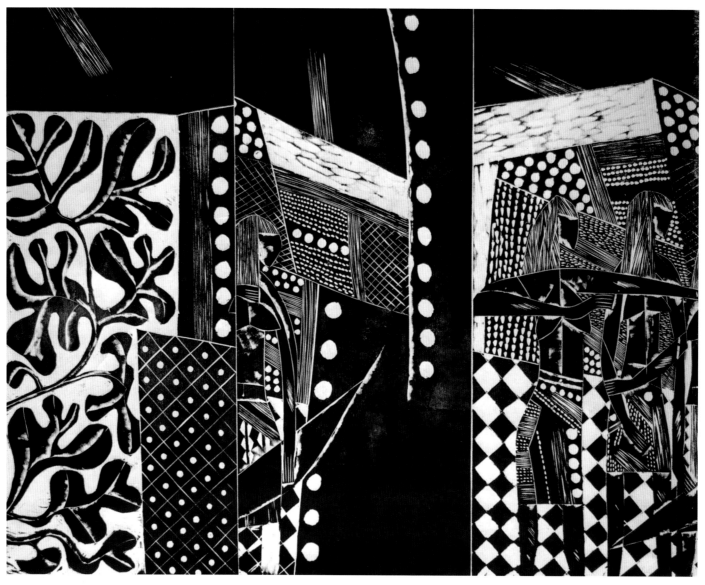

变异的空间——神箭手（二）　　木版　78cm×112cm　孙彤辉　上海师范大学

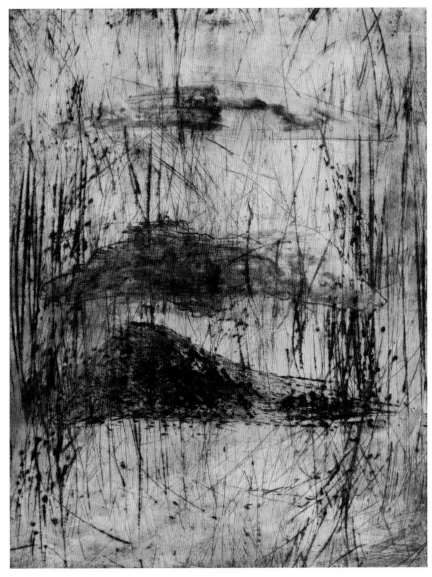

三山　铜版　64cm×50cm　罗威　上海理工大学

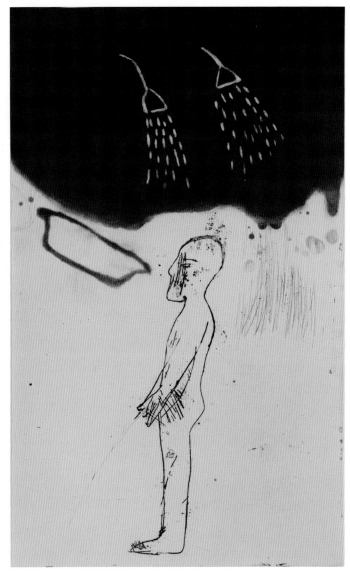

风景　铜板　44cm×35cm　权弘毅　复旦大学上海视觉艺术学院

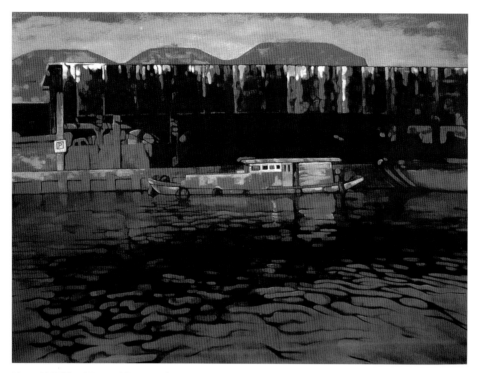

泊　丝网版　60cm×80cm　孙灵　上海大学

梅花烙　木板　80cm×130cm　杨彦懿　上海建桥学院

笔谈

 在我印象中"学院版画"是近年来出现的新名词，当年被业余版画的汪洋大海所淹没的"学院版画"，其学术魅力逐渐显现出来，今日的"学院版画"俨然已执中国版画之牛耳，优秀的学院版画作品已成为版画范本和评判版画的隐性标准。

 然而，"学院"和"版画"其实是一对欢喜冤家。版画，如同一切艺术，非常不安分，要破除旧规，喜欢不顾一切往前冲。而学院则崇尚秩序和规则，总是跟在狂放的艺术后面，勉为其难地试图总结出一套规律性的东西，以便传授给学生。尽管学院教学在不断地往前推进，却不可避免地带有先天的保守印记。

 学院版画或学院的版画教学，在今日当代艺术的大背景下，是关门教学置身事外呢，还是跳入潮流之中随波逐流？何去何从颇值得探讨。为此，我建议今后我们在举办学院版画展时，可同步举办学院版画教学论坛，进行院际版画教学交流，既讨论宏观艺术生态问题，也涉及具体教学上的经验和教训，这必将能进一步提高各学院的版画教学水平，使上海的学院版画更上一层楼。

<div align="right">

上海大学美术学院教授　王劼音

2009年9月

</div>

上海学院版画展已经是第二届了，各方的积极性更高，展览的组织工作也比上一届更完善规范了，我觉得目前实行的各学校轮流坐庄的办法有积极的一面。本届展览的策划组织者，可以吸取上届兄弟院校的策展经验，又可出些新点子，在原有基础上改进，一届比一届出色，各届各有特点。所以我希望每届策展者，在展览结束后，最好有一个工作小结，既阐述本届展览的学术目标，也介绍展览发动组织方面的创意和经验教训，坚持数届做出品牌，当然，也要防止轮流坐庄的消极一面……不要以为本届我主办、我筹钱，大奖就应该是我的。这就庸俗了，这有关学术风气与学术公正。为了有利于工作，让组织者在学校领导面前可以交代，可适当考虑，但要有度。

　　其次，在我的心目中，学院版画理应具有较高的水准，由于历史的原因，上海高等美术院校版画教育长期缺位，所以第一届的水准并不高，展览中可以看到许多质量并不怎么样的作品，这一届比上一届有较大提高。以后各届我想门槛应该逐渐提升，无论是入选和评选，评委心中都应该有一条"学院"的专业准绳，我这么说并没有歧视非学院版画的意思，我自己就非学院中人。我是觉得学院对自己应该有更高要求，要有学理方面的建树与学术积淀，要根据自己的特点明确本校本系一段时间内的专业研究方向，最好能在展览期间以作品结合论文的方式呈现，这种论文不是学生应付毕业或应付上级检查的应景文章，应该从创作理念、独特的视角、比较具体的方法，甚至是针对某一细节所进行的钻研与改进。总之，应该是确确实实的心得、经验与教训。本届展览，上海理工大学送来清一色的美柔汀，似有"学有专攻"的想法，如果每一届展览、每一所学院都注重建树与积淀，方无愧于学院版画的称谓。

　　最后，我希望能协调好上海学院版画与非学院版画之间的关系，我认为在座诸位在这方面是有所考虑的，否则也不会请我这个非学院人士来做评委会主任，我是希望利用定期展览这一周期性的、相对固定的活动来推动学院与非学院版画的良好互动，让整个版画界也分享学院版画的研究成果。学院也应关注外界的信息与动向，没有社会的互动与响应，学院版画很可能关在象牙塔里孤芳自赏。上海学院版画是在社会各界的支持和帮助下发展起来的，例如前后二届学院展就得到鲁迅纪念馆在场地、资金方面的鼎力相助，王馆长及馆方还表示希望建立长远的合作关系，共同做好学院版画这一品牌。那么学院中人反哺回报社会也责无旁贷。

　　这是我这个非学院中人临时想到的几个问题，我认为每届学院版画展，不应只是排几张作品展览一下，应该也可以为推动上海版画的繁荣想得更深、更细、更长远。

<div style="text-align:right">

上海美术家协会版画艺术委员会主任　卢治平

2009年9月

</div>

作为首届上海当代学院版画的策划人，看到第二届展览即将开幕，欣慰之情无以言表。靠着几个热心人，一项"伟大的版画事业"得以延续，实属不易。坦率地说，当初的上海首届当代学院版画展之所以能成功举办，得益于2007年全国第十八届版画展在沪召开的大环境。其次，院校的版画教学创作需要一个交流、展示的平台，在提高学院版画教师与学生创作欲望的同时，以跟上全国艺术院校版画展的步伐。毕竟，中国版画创作主力军的培养还是各地美术院校的版画系部。现今的版画创作，需要大量的资金投入来配置各版种印制所需的昂贵设备。

上海大学美术学院和上海师范大学美术学院作为专业培养版画学生的教育单位，有责任和义务以鲁迅对青年版画工作者的关怀为榜样，引领师生开拓这块阵地。在此，要特别感谢这两所学院的汪大伟、万庆华院长以及工艺美术学院的冯守国院长等领导，本学院展的延续离不开他们的大力支持。

较之当今画坛的盛况，版画的影响力无疑比较弱小。事实如此，无须过多的解释，更不必自卑。因为其制作过程的琐碎烦杂与印制的复数性等原因早已吓退了相当一部分作者与藏家，这一现象世界各地，比比皆是。

然而，正因为弱小、有困难，才需要我们正视现状。目前，复旦大学上海视觉艺术学院、华东师范大学艺术学院、工艺美术学院等沪上各大院校相继成立了版画工作室，相信在我们共同的努力、奋斗下，必将迎来版画事业新的辉煌。

上海大学美术学院副教授　徐龙宝
2009年9月

问题与反思

与20世纪30年代上海木刻运动的丰硕历史成果相比拟，抑或与外地院校的版画创作与教学相比较，上海的学院版画还有着相当的差距，实事求是地面对现实，是我们认识问题的基本出发点。上海不缺一流的版画家、不 缺金银奖牌，但人数极少，况且至今也没有更多的人继续跟进。人们可以有自己的选择，不把现今的参展获奖当一回事，这是不能强求的，但也不能因此而忽略存在的问题，它应促使我们通过反思进行理性的检讨。我以为有这样几个问题需要讨论：第一，对当代文化语境的变化缺乏足够的敏感和深刻的认识，导致作品表现上的无关痛痒和无针对性，少有独特的观点和看法的表达。第二，版画语言在创新与精深两方面的缺失，随大流、表层化的形式模仿与冷漠的固守程式遮盖了个性化语言的积极探索。第三，社会实际生活的认识能力与反应能力的弱化与迟钝，致使眼界与思维仅限于窄小的私人生活圈子，对外界事物缺乏兴趣与新鲜感。第四，对传统文化的漠视与偏见，对传统的理解仅仅停留在对传统视觉原素的简单套用上，缺少对传统文化精神内核的现代化翻译与表现。当然，以上的批评并不否认个别的优秀作品，意见仅仅是个人的管窥，或许还很片面，提出来的本意是希望引起学院师生和社会的关注，由此听到批评的声音。

另外，学院版画在各兄弟院校和社会各界的大力支持下，大家有钱出钱，有力出力，特别是主办方的不遗余力，做了大量的相关工作，我们大家是心存感激的。从2007首届展览到2009第二届开幕，学院版画犹如一株自强与坚守的破土幼苗逐渐成大。因为我们对学院版画的未来抱有希望，所以我们对上海的版画充满信心。

<div align="right">

上海大学美术学院副教授　周国斌

2009年9月

</div>

开放的空间

其实学院本来就是一个开放的空间，其原因在于它与社会的必然联系，社会的转型与变革一定会带来学院的转型与变化。以学院版画近30年的发展状态为例，从内容到形式，又从形式到对文化精神价值的再度呼唤，这一个变化的过程看上去是如此的意味深长。然而今天的世界，因为受到科学与技术的带动，许多概念和结构以惊人的速度发生着变化，由此也衍生出诸多的问题，学院及学院版画又何尝不是如此。错综不定的现状难免令人产生心理困惑甚至慌乱，因为被边缘化带来的内心隐痛而产生的反叛或顾影自怜，便是对自己身份能否有清楚认识的现象之一。可以说，开放让我们得到了或者积极或者消极的双重体验。

我们可能需要用相对宽广的视野重新审视和判断学院，针对它原有的定义、概念、职能、特点、定位以及它的优势或局限性，不仅如此，还必须对外来的、能够触动我们的信息进行理性的鉴别与分析，尽可能不人云亦云、不断章取义。

传统学院教育所追求的严谨性、科学性与现代学院教育所追求的开放性、实用性形成了各自需要坚持的独特之处，两者的关系不应该是对立和取代，但它们的重构组合则产生新的既理性又丰富的学院教育结构。处在这个结构中的学院教育，最重要的是明确自己的目标与定位，围绕着这一目标对学科设计、教学方式及训练手段进行整体意义上的精心策划，首先仍然是如何理性地认识基础与技术的问题。按理说，任何一门学科都没有理由怀疑基础和技术的严肃性，只是站在高层建筑上的人们常常会忘记地基的存在，而只看到建筑本身。学院的教育便是建筑的地基部分，因此，学院的艺术教育可以不断重申一个观点，即：基础和技术不是艺术的目的，但很重要，它们将会成为表达思想观念的媒介，或者可能由此带来技术在传统意义上的突破。

倘若要使技术的意义更为深入和广泛，建立和培养学生的艺术态度或艺术观念，则是学院教育千万不能忽视的重要内容。但我们还应当意识到，艺术不是一个简单的概念，尤其是它与周围前后左右所形成的相互关系，更不是在一个平面上可以解释清楚的。也正是由于艺术的复杂性和不确定性，使学院的艺术教育会带给学生更多的需要思考的问题、更多的选择和实践机会以及解决问题的方法。关键是我们能否具备开放的心态接受这些复杂的问题，并以理性的思维建立起自己的艺术观，这不仅是一个教学理念的问题，更是教学方法的问题。如果只有热情和理想而没有具体的方法，那只能是空泛的理想。

在时代的进程中，有许多因素仍然会使学院教育面临新的问题和机遇，我们在不断反思和自省的同时，能够对自己给予支持和鼓励显得尤为可贵。作为教师，我们不仅希望那些怀着朝圣般心情走进学院的年轻人在学习中成长，更希望在学院这个开放的空间里，他们的经历将会成为人生中一段非常珍贵的体验。

上海师范大学美术学院教授　苏岩声
2009年9月

学院版画摭谈

"学院版画"概念的提出源自20世纪80年代后期以学院师生为主体的版画创作。中国当代版画格局由学院版画、画院版画、业余群体版画、少儿版画构成，现代形态的学院版画在艺术取向与风格面貌上有别于业余的大众型版画，以其鲜明的文化个性、精湛的艺术水准和确认的权威性，带动中国版画向现代形态转型。学院版画的兴起与发展，使得版画创作呈现以学院为主导地位的态势，为振兴当代中国版画起到一定的推动作用。

学院版画包括版画创作与版画教育两个方面，在当代文化背景下学院版画以版画学科建设为载体，创作与教学紧密联系。在美术教育事业中，美术院校开设的版画专业在培养专业人才、促进版画创作群体的发展和推动版画创作的繁荣方面起到了积极的作用。自版画纳入高等院校专业教学以来，已取得了丰硕的教学成果。学院版画发挥其学术氛围浓厚、交流广泛、设备相对完善的优势，因此，学院的版画教育要求培养高素质、创造型的人才，着重培养探索精神与创造性思维，这也可看作是一种精英教育。虽然当下本科教育的普及性定位使得专业型教育向通识教育、素质教育转变，但是本科生、研究生、教师的创作仍须坚持精英化这一原则。

作为精英型版画，学院版画就创作主体整体而言，应当坚持精英化的方向。作为一种艺术现象，可以根据学院版画的定位和当代学院版画的创作现状与水平，来辨识其在艺术上的大体特点。学院的版画创作坚持学术性取向，这种学术追求不仅指版画创作在学术意义上的自省，也指在文化层面上对当代现实与精神问题的关注，注重学术水准、艺术格调，使作品具有文化品位、精神内涵。学院版画一直保持着先锋的作用，在观念上具有引领潮流的前沿状态，保持着变革意识。学院的版画创作以新的视角审视传统与创新、西方现代艺术对当前版画创作的冲击，崇尚创造性的探索精神和原创能力，因此作品体现出时代感与现代性。所谓"智者创物"，在技法层面而言，学院版画在技术制作上要求精纯，通过版材媒体、制版及印刷的研究来关注艺术本体，在版画语言和艺术形式的探索上不断追求新颖性，并以技术与思想的融合来传达创作理念及其文化含义。另外，学院版画不提倡通俗与平庸，应以提高大众的艺术欣赏水平为宗旨。发掘民族文化的内蕴、塑造学院版画的精神结构亦是学院版画创作的价值取向与职责。

在城市环境及其现实下，学院版画以都市为依托，利用创作与研究的有利条件，组织发起高等院校版画的教学交流与创作活动。伴随着版画活动的举办和推广、创作队伍的壮大、在各大展览中参展作品数量的增多，学院版画正受到越来越多的关注。在版画的承传与开拓过程中，学院版画对版画的进步与发展有着关键的作用。学院版画在整个版画格局中以其特质、结构和艺术取向日益彰显其独立的文化身份和艺术品格。

上海师范大学美术学院副教授、美术学博士 丁薇薇

2009年9月

后记

上海当代学院版画展还是一个十分年轻的展览，然而却吸引了多所美术学院积极踊跃地参与和相关各界的支持与关注，此点令人甚感欣慰。从历史角度看，版画对上海有着特殊的含意，就今天而言它也是城市文化建设不可缺少的一部分。学院版画展能够延续定期地举办，将会对学院版画教学质量的不断提高起到积极的推动作用，以至于为今后上海版画的繁荣和发展培养更多优秀的专业人才，不辜负社会对学院版画的美好期待。

这里值得一提的是，第二届当代上海学院版画展吸取和借鉴了首届展览许多宝贵的经验，正因如此，整个展览的筹备及组织工作方能顺利有序地进行。在本届展览作品评选的工作中，又得到了王劼音先生和卢治平先生的关心和指导，不仅使展览的学术定位有所提升，也使评选过程更加严谨、规范，为日后各届的评选工作奠定了良好的基础，两位先生的宝贵意见和严肃认真的工作作风，让我们受益良多，在此，特向他们表示敬意和衷心的感谢。

本届展览的成功举办，得到了上海鲁迅纪念馆及马利画材有限公司的无私支持，并得到上海师范大学美术学院、上海大学美术学院、上海工艺美术学院、复旦大学上海视觉艺术学院、同济大学的联合捐款资助，对以上单位及院校的大力支持，特此表示由衷的谢意！感谢万庆华院长、汪大伟院长、冯守国院长等学院领导对本届展览的关心和支持，也感谢各院校师生及所有工作人员的积极参与！

祝愿上海当代学院版画展越办越好！

第二届上海当代学院版画展组委会副主任　苏岩声
2009年9月

第二届上海当代学院版画展组织机构与成员构成

主办单位：
上海师范大学美术学院
上海大学美术学院
上海工艺美术学院
同济大学建筑与规划学院
复旦大学上海视觉艺术学院
上海鲁迅纪念馆
上海美术家协会版画艺委会
上海美术家协会版画工作委员会

承办单位：
上海师范大学美术学院
上海鲁迅纪念馆

赞助单位：
上海实业马利画材有限公司
半岛版画工作室
上海沃利建筑科技有限公司
资本画廊
中国艺术品网

组织委员会：
名誉主任：　顾中忙　陈　琪　汪大伟　王建国　王锡荣
　　　　　　冯守国　张建龙　路　宏
主　　任：　万庆华
副 主 任：　苏岩声　邱作健　徐龙宝
委　　员：（以姓氏笔画为序）
　　　　　　万庆华　王惠萍　乐　融　阴　佳　苏岩声
　　　　　　李　可　邱作健　周国斌　徐龙宝　秦　佳

评审委员会：
主　　任：　王劼音　卢治平
委　　员：（以姓氏笔画为序）
　　　　　　王锡荣　冯守国　阴　佳　苏岩声　周国斌
　　　　　　徐龙宝　秦　佳

第二届上海当代学院版画展作品集编辑委员会

主　　任：　万庆华
委　　员：（以姓氏笔画为序）
　　　　　　王劼音　王锡荣　卢治平　冯守国　阴　佳
　　　　　　苏岩声　李　可　汪大伟　张建龙　周国斌
　　　　　　徐龙宝　顾中忙　秦　佳

主　　编：　苏岩声
执行编辑：　田召毅　肖祖财
编　　辑：　郑　增　李聪聪
文字整理：　王烨飞
摄　　影：　王　龙　田召毅
装帧设计：　徐嘉尧　余培佳